아이디어가 고갈된
디자이너를 위한 책

그래픽 디자인 편

The graphic design idea book by Steven Heller and Gail Anderson

Text © 2016 Steven Heller and Gail Anderson.
Steven Heller and Gail Anderson have asserted their right under the Copyright, Designs, and
Patents Act 1988 to be identified as the Authors of this Work.
This book was originally produced and published in 2016 by Laurence King Publishing
Ltd., London.

This Korean edition was published by The Forest Book Publishing Co. in 2019 by arrangement
with Laurence King Publishing Ltd., London through KCC(Korea Copyright Center Inc.), Seoul.

아이디어가 고갈된
디자이너를 위한 책 그래픽 디자인 편

세계적 거장 50인에게 배우는 유혹하는 그래픽 디자인

Josef Albers / Armin Hofmann / David Drummond / Siegfried Odermatt / Michael Bierut /
Jan Tschichold / Xanti Schawinsky / Georgii and Vladimir Stenberg / Herbert Matter / Anton Stankowski /
Neville Brody / Jessica Hische / Louise Fili / El Lissitzky / Jonathan Barnbrook /
Sawdust / Ladislav Sutnar / Paula Scher / Herb Lubalin / Shigeo Fukuda / Alan Fletcher / David
Gray / Fons Hickmann / Rolf Müller / Lester Beall / Rex Bonomelli / Paul Rand / Stefan Sagmeister /
Fortunato Depero / Saul Bass / Control Group / Karel Teige / Peter Bankov / Seymour Chwast /
Marian Bantjes / Bertram Grosvenor Goodhue / Shepard Fairey / Copper Greene / Tibor Kalman /
Art Chantry / AG Fronzoni / Gerd Arntz / Otl Aicher / Abram Games / Steff Geissbuhler / Paul
Sahre / Massin / Michael Schwab / John Heartfield / Christoph Niemann

스티븐 헬러, 게일 앤더슨 지음 | 홍주연 옮김

더숲

차례

머리말
훌륭한 디자인을 위하여 — 6

훌륭한 디자인을 위하여

　　훌륭한 그래픽 디자인을 위해서는 많은 것이 필요하다. 먼저 재능이 있어야 할 것이다. 재능이 성공의 비결임은 두말할 나위도 없다. 거기다 의욕과 포부도 잊으면 안 된다. 그리고 이 모든 것이 갖춰졌다고 해도 끊임없는 연습을 해야 하는 것은 물론이다.

자, 그러면 이제 모든 준비가 끝난 걸까?

　　그렇지는 않다. 훌륭한 디자인을 하려면 개인의 능력 외에도 시각 언어, 타이포그래피, 공간감, 색채 이론, 사용자 상호 작용과 커뮤니케이션 기술 등 정말 많은 것들이 뒷받침되어야 한다. 그리고 이 모든 것이 실제 디자인으로 구체화되면서 날카로운 디자인 감각과 (그보다 훨씬 더 중요한) 상상력의 필터를 거쳐야 한다. 평범한 디자이너가 기존의 방법들을 종합하여 독창적으로 메시지를 전달하려 한다면, 훌륭한 디자이너는 기존의 방법들을 뛰어넘는 상상력으로 혁신의 기회를 창조해낸다.

　　이 책이 그러한 탁월함이나 혁신을 보장해주지는 못한다. 사실 여러분이 과거에 한 번도 본 적 없는 뭔가를 만들어내는, 진정한 의미의 혁신을 이뤄낼 가능성

은 아주 낮다. 20세기 그래픽 디자인의 선구자였던 폴 랜드는 이렇게 말했다. '잘하기도 충분히 힘들다. 독창적이어야 한다는 걱정은 버려라.' 하지만 잘한다는 것에는 독창성도 어느 정도 포함되어 있다.

이 책은 디자이너들이 각 작품의 완성도와 유효성을 높이기 위해 사용했던 다양한 아이디어와 접근법, 주제에 관한 주관적인 안내서다. 그래픽 디자인은 여러 가지 요소를 혼합하여 유익하고 흥미롭고 인상적으로 메시지를 전달하는 것이다. 우리의 목표는 여러분에게 그래픽 디자이너가 활용할 수 있는 여러 가지 도구와 기법을 소개하는 것이다. 여기에 나오는 예를 그대로 모방하라는 것이 아니라 그런 것들이 존재한다는 것을 알려주기 위함이다. 이러한 기법과 아이디어들을 알고 있는 것만으로도 여러분의 작품에 영향을 미치는 것은 물론이고, 어쩌면 그보다 유용하게 쓰일지도 모른다. 더 나아가 아이디어가 고갈되는 어려움에 부딪혔을 때, 그 상황을 벗어나 훌륭한 디자인을 할 수 있도록 이 책이 도움이 된다면 더할 나위 없겠다.

– 스티븐 헬러와 게일 앤더슨

엄격함에서
탈출하다

—

Josef Albers / Armin Hofmann / David Drummond / Siegfried Odermatt /
Michael Bierut / Jan Tschichold / Xanti Schawinsky / Georgii and Vladimir
Stenberg / Herbert Matter / Anton Stankowski / Neville Brody

색채
안료의 마법

바우하우스와 예일 대학의 교수였던 요제프 알베르스Josef Albers는 혁명적이면서도 엄격한 색채 이론을 가르친 것으로 유명하다. 그가 젊은 시절에는 원하는 색을 재현하기가 쉽지 않았고, 그렇게 하려면 비용도 많이 들었기 때문에 인쇄와 디자인을 할 때 색을 효과적으로 쓰는 방법에 관한 안내서가 많았다. 알베르스는 자신의 저서인 《색채의 상호작용》(1963)에서 색에 대한 평범한 접근을 거부하고 과학, 심리학, 미학, 미술 등 다른 분야에서도 유용하게 활용할 수 있는 규칙들을 내놓았다.

알베르스는 색채란 언제나 우리를 속이며, 한 가지 색이 다른 색과 대비되는 방식에 따라 다양한 반응을 불러일으킬 수 있다고 말했다. 그는 색채에 관한 법칙을 기계적으로 적용하는 것에 반대했다. 하나의 색을 주변과의 상호 작용 없이 그 자체로만 바라보는 것은 거의 불가능하기 때문이다.

유명한 연작 〈사각형에 대한 경의Homage to the Square〉(1949~1976)에서 알베르스는 수백 장의 작품을 통해 조화로우면서도 이질적인 색들을 다양한 크기와 배열로 병치시키는 실험을 했다. 이 작품은 색채들이 뜻밖의 방식으로 영향을 주고받는다는 사실을 보여준다. 오른쪽 작품을 보면 가장 안쪽에 있는 진한 오렌지색의 사각형보다 그것을 둘러싸고 있는 연한 색의 사각형이 더 강렬해 보인다. 그리고 세 번째 사각형의 더 연한 오렌지색은 다른 모든 색을 압도한다. 색조와 색의 강도가 다른 색깔과의 관계에 따라 다르게 인지되는 것이다.

컬러 인쇄가 흔해진 오늘날에는 색채를 이용해 눈에 띄는 결과를 얻기가 어렵다. 강렬한 효과를 원한다면 단지 팬톤 컬러 번호를 선택하는 것 이상의 노력이 필요하다. 색은 디자이너의 동지이자 적이다. 색의 속성을 인식하고 색이 지닌 힘을 길들이고 싶다면 알베르스의 실험을 참고할 필요가 있다.

The graphic design idea book

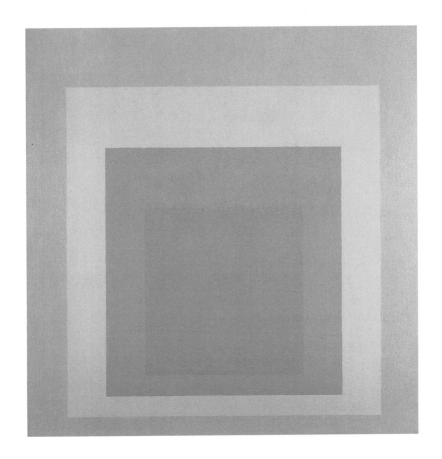

요제프 알베르스, 1967
〈사각형에 대한 경의-좁은 간격 안에서〉

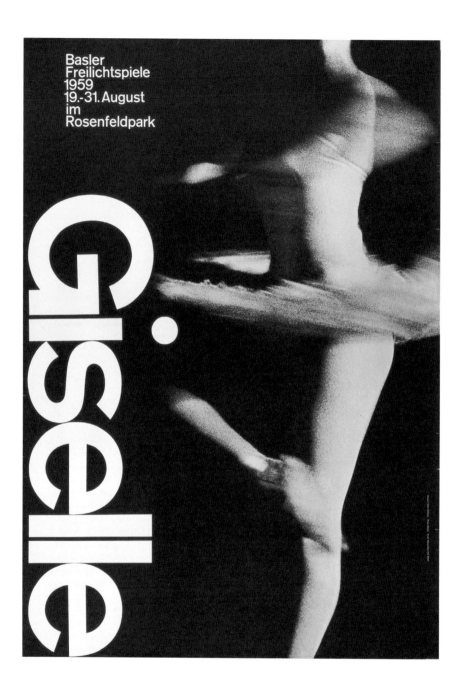

흑백

모노톤을 생생하게

––––––––––––––– 20세기 초에는 흑백 인쇄가 일반적이었고 컬러 인쇄는 드물었다. 그러나 기술이 발전하면서 이제는 반대로 흑백 디자인이 이례적인 것이 되었다. 컴퓨터로 마음껏 만들 수 있는 수백만 가지 색상을 왜 사용하지 않는단 말인가? 그것은 컬러가 모든 문제의 기본적인 해결책은 아니기 때문이다. 디자이너가 색에 의존하지 않으려면, 더 나아가 흑백의 디자인을 더욱 생생하게 만들려면 도전적인 시도가 필요하다.

아민 호프만Armin Hofmann이 디자인한 〈지젤〉 공연의 포스터는 처음 디자인된 1959년 당시와 다름없이 여전히 신선하면서 동시에 흑백 구성이 가진 힘을 보여준다. 호프만은 모더니즘의 한 갈래인 스위스 양식(국제 타이포그래피 양식)의 선구자였다. 이것은 그리드, 제한된 컬러 팔레트와 서체를 기초로 하며, 기본적인 활자와 이미지로 단순화된 디자인을 시도하는 양식이었다. 시대를 초월하는 보편성을 추구했던 스위스 양식은 처음 도입됐던 1950년대는 물론 오늘날에도 여전히 유용하다.

이 포스터에서 회전하고 있는 발레리나의 흐릿한 형체는 세로 방향의 활자와 대조를 이룬다. 대문자와 소문자로 '지젤'을 표기한 헬베티카 서체도 리듬을 표현하고 있다. 소문자는 보는 사람을 안으로 끌어들이며, 발레리나가 움직일 수 있는 범위를 확보해준다. 만약 전부 대문자로 디자인했다면 글자들이 벽처럼 가로막아 운동감이 줄어들었을 것이다.

컬러로 제작했어도 근사했겠지만, 흑백이기 때문에 발레리나의 움직임이 더욱 강조되었다. 시선을 빼앗을 수 있는 중요하지 않은 요소들은 모두 없앰으로써 오로지 제목, 주제, 행사 내용 등 필요한 정보만 인식하게 만들었다.

––––––––––––
아민 호프만, 1959
〈지젤〉 포스터

별색
단 한 가지가 주는 힘

오프셋 인쇄 시, CMYK 컬러가 아닌 '별색'을 지정해 사용하는 것은 디자이너가 좀 더 생동감 넘치는 결과물을 원할 때 쓰는 방법이다. 별색 인쇄를 하면 잉크를 섞지 않고 독립적으로 사용하여 강렬한 솔리드 컬러를 얻을 수 있다. 이것을 영리하게 활용하면 극적인 효과를 낼 수 있으며, 아주 살짝만 사용해도 절제된 디자인 속에서 의도한 곳으로 곧장 시선을 끌어들이는 놀라운 결과를 얻을 수도 있다. 이것이 말처럼 쉬운 일은 아니다. 별색 사용의 성공 여부는 어떤 색을 어디에 어떻게 쓰느냐에 달려 있다. 따라서 의도한 효과를 내기 위해서는 이러한 요소들을 신중하게 선택해야 한다.

《현대의 남자다움Manly Modern》은 제2차 세계대전 이후 캐나다의 남성성을 이야기하는 책이다. 캐나다의 디자이너 데이비드 드러먼드David Drummond는 이 책의 부제에 포함된 '전후'라는 단어에서 디자인의 방향을 찾았고, 이것이 '현대의 캐나다 남성에게 전투 또는 피와 가장 가까운 행위는 아침마다 하는 면도다'라는 아이디어로 이어졌다. 드러먼드는 남성의 얼굴을 찍은 흑백 사진에서 휴지 조각 위의 핏자국에만 색을 넣었다. 그는 이것이 일종의 훈장 같은 것이라고 말했다. 이 작은 부분에 시선이 집중되는 것이 느껴지는가?

절제된 타이포그래피 또한 휴지 위로 배어나오는 작은 핏자국에 더욱 시선을 집중시키는 역할을 한다. 색이 들어간 이 작은 부분이 바로 이 책의 주제를 보여준다. 만약 흑백 사진이 아니었다면 이처럼 강한 대비를 이루지 못했을 것이고 훨씬 덜 효과적이었을 것이다. 별색의 강렬함이 다른 효과들에 의해 가려지지 않도록 어떤 요소를 빼야 할지를 정하는 것도 디자이너가 내려야 하는 힘든 결정들 중 하나다.

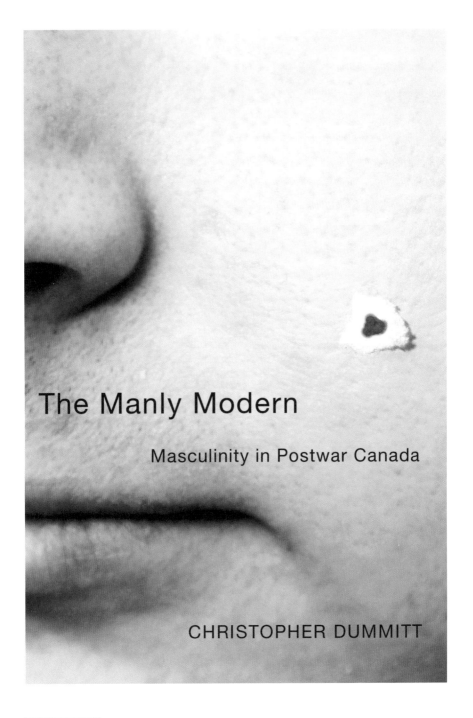

The Manly Modern

Masculinity in Postwar Canada

CHRISTOPHER DUMMITT

데이비드 드러먼드, 1999
《현대의 남자다움》 표지

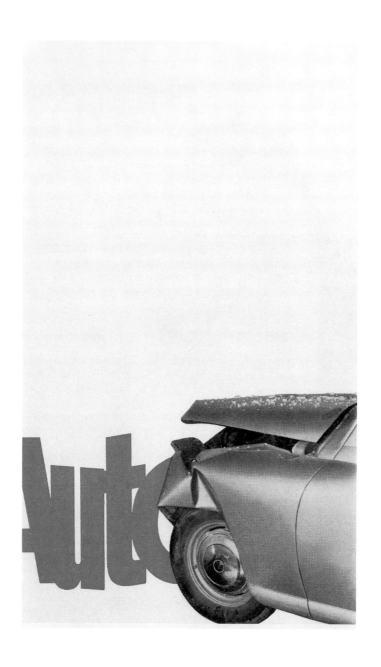

지그프리트 오데르마트, 1960
노이엔부르거 보험 회사의 광고

플랫 컬러

광택 빼기

_____ 단색과 4도 인쇄는 인쇄 형식의 양단에 위치해 있다. 요즘은 4도 인쇄 비용이 워낙 저렴해서 단색 인쇄는 주로 주의를 끌기 위한 이례적인 방법으로 사용된다. 하지만 2도 인쇄, 좀 더 정확히 말하면 흑백 인쇄에 한 가지 색을 추가하는 방법도 있다는 것을 잊지 말자. 이것은 근사하면서도 독특한 조합이 될 수 있다. 광택이 없는 색을 한 가지 추가하는 것은 특히 어두운 색조와 밝은 색조를 대비시킬 때 훌륭한 방법이다.

이 방법은 수없이 다양한 형태로 활용할 수 있다. 가장 인상적인 사례 중 하나가 1960년 스위스의 디자이너 지크프리트 오데르마트Siegfried Odermatt가 디자인한 노이엔부르거 보험 회사 광고 시리즈다.

각 광고는 흑백 사진 위에 그것과 대조를 이루는 밝은 색으로 쓴 한 단어짜리 헤드라인으로 이루어진다. 이 작품에서는 자동차 한 대가 '자동차'라는 글자와 충돌하고 있다. 연작에 포함된 다른 작품들에서는 부러진 뼈의 엑스레이 사진이 '사고'라는 단어 위에 놓여 있기도 하고, 부서진 앞 유리의 파편이 '유리'라는 단어를 뚫고 들어가기도 한다. 모두 이미지의 3분의 2 정도는 빈 공간으로 남겨두어 메시지의 핵심으로 시선을 곧장 잡아끈다.

플랫 컬러는 이 포스터에서 단지 조역에 그치는 것이 아니라 보는 사람의 인식을 깨뜨리고 새롭게 하는 역할을 한다. 헤드라인을 검은색이나 회색으로 인쇄했어도 여전히 눈길을 끌었겠지만 컬러를 추가함으로써 전체적인 콘셉트가 더욱 명확해졌다. 오데르마트가 플랫 컬러를 사용한 것은 전략적인 동시에 미학적인 선택으로, 공격적이지 않으면서도 강렬한 분위기를 만들어준다. 색채에 이렇게 중요한 역할을 부여하는 것은 유용하고 재미있는 기술이다.

색 겹치기
1 더하기 1은 '많다'

─────────── 오랫동안 디자이너들은 CMYK 컬러의 혼합으로 열린, 수많은 색채의 가능성을 탐험하면서 색 겹치기를 시각 효과의 하나로 사용해왔다. 색들이 결합하면서 만들어지는 새로운 색조와 흐르는 듯한 패턴의 모습에는 마음을 편안하게 하는 (심지어 마술적이기까지 한) 뭔가가 있는 모양이다. 색 겹치기는 20세기 중반 모더니즘 그래픽 디자인에서 동시대성을 표현하는 흔한 방법이었다. 이것은 전쟁과 전후 시기의 우울하고 금욕적인 분위기에 뒤이어 나타난 컬러의 재탄생이었다.

마이클 비에루트Michael Bierut가 디자인한 고급 종이 제조업체 모호크 사의 2013년 로고는 글자 M으로 둥글게 말린 종이의 움직임을 기발하게 표현하고 있다. 동시에 투명한 색들을 서로 겹치게 하는 현대적인 기법으로 이것을 강조한다. 이러한 접근법은 이전 모호크 사의 심볼이었던 아메리카 원주민의 옆모습이 주는 전통적인 이미지에서 탈출하려는 시도였다고 비에루트는 설명한다. 이 전통적인 이미지 때문에 모호크 사의 로고는 언제나 단조로운 단색으로 인쇄되었다. 반면 새로운 로고는 컬러풀한 그래픽을 원하는 만큼 생생하고 다채롭게 표현할 수 있기 때문에 인쇄와 영상 매체 모두에 적합하다. 활용 목적에 따라 바뀌는 색은 비에루트 사의 로고를 매번 색다르게 보이게 하면서도 통일성을 잃지 않게 해주는 도구다.

이렇듯 색채는 수많은 조합을 창조할 수 있기 때문에 디자이너는 이 다재다능한 도구를 자유롭게 가지고 놀 수 있다. 색은 분위기와 태도, 의미에 영향을 미친다. 색을 겹쳐 사용하면 잠재력은 더욱 커진다. 비에루트가 자신의 디자인에 대해 말했듯이, "가장 어려운 부분은 수많은 색과 근사해 보이는 색 조합들을 실현 가능한 숫자로 줄이는 것이다."

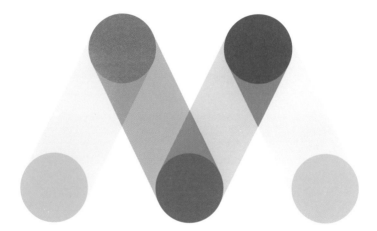

마이클 비에루트, 2013
모호크 사의 로고

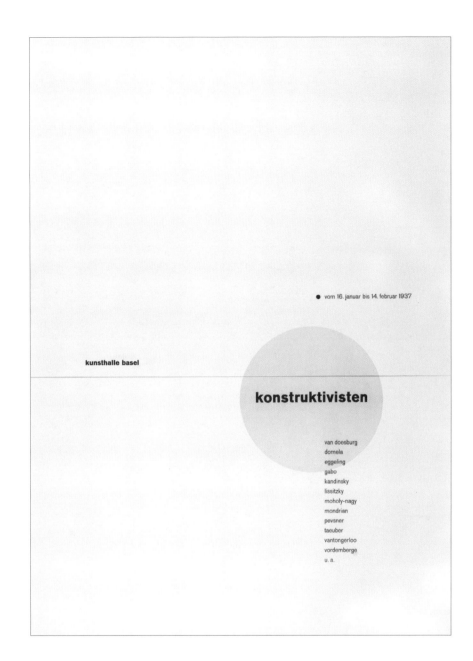

● vom 16. januar bis 14. februar 1937

kunsthalle basel

konstruktivisten

van doesburg
domela
eggeling
gabo
kandinsky
lissitzky
moholy-nagy
mondrian
pevsner
taeuber
vantongerloo
vordemberge
u. a.

얀 치홀트, 1937
〈구성주의자들〉 전시회 포스터

여백
페이지를 해방시키다

———————————— '중요한 것은 무엇을 넣느냐가 아니라 무엇을 빼느냐이다.' 여백의 활용에 관한 이 말은 그래픽 디자인에도 적용된다. 19세기 잡지와 신문의 조판공들은 가능한 모든 공간을 활자나 이미지로 가득 채웠다. 출판인들은 여백이라는 개념을 아주 싫어했다. 그들은 단 1파이카*의 공간도 낭비하는 것을 원치 않았다. 그러나 광고와 기사를 구분하기 어렵게 되자, 비로소 프레임 역할을 위해 여백을 추가하게 되었다. 그리고 1920년대 후반부터 여백을 유용한 요소로 여기는 새로운 흐름이 시작되었다.

얀 치홀트Jan Tschichold가 1937년에 디자인한 바젤 쿤스트할레의 전시 포스터는 여백을 우아하고도 기능적으로 사용한 예다. 이 작품은 당시 그래픽 디자인계에 신선한 바람을 불어넣었다. 크고 빈틈 없는 텍스트 블록 안에 고딕 활자를 빽빽이 채워 넣는 전통적인 독일 그래픽 디자인에 뒤이어 등장했기에 더욱 그러했다. 치홀트의 포스터는 그가 '비대칭적 타이포그래피'라고 부른 개념의 강력한 예시다. 그는 빈 공간이 아주 작은 활자라도 눈에 띄게 만들 수 있음을 보여준다.

치홀트는 레이아웃을 결정하는 가상의 프레임인 촘촘한 그리드 위에 활자(제목, 참가자, 날짜, 장소)를 정렬시키고, 타이포그래피 요소들 사이의 간격을 주의 깊게 배치하였다. 수평선 역할을 하는 가느다란 선이 'konstruktivisten(구성주의자들)'이라는 글자를 강조하기 위해 색을 채워넣은 부분을 분할한다. 페이지가 나뉘는 바로 이 부분에 시선이 머물면서, 이 선을 기준으로 정보를 양분하게 된다. 중요하지 않은 정보들을 빼고 최대한 간결하게 메시지를 전달하는 포스터다. 레이아웃은 절제되어 있지만 우아한 단순함으로 강렬한 인상을 남긴다.

———————————

* 활자의 크기를 측정하는 단위, 1파이카 = 12포인트

기하학
상징으로서의 형태들

1930년대와 1940년대 그래픽 디자인에서 새롭게 부상한 기하학적 상형문자는 오늘날에도 흔히 사용되는 모더니즘적 기법이다. 당시에는 전통적인 사실주의 일러스트레이션은 시대에 뒤떨어진 것으로, 양식화된 아르 데코 스타일은 장식이 지나친 것으로 간주되었다. 그렇기 때문에 보편적인 그래픽 형태－삼각형, 사각형, 원(바우하우스의 삼위일체)－와 점선, 마름모꼴이 기존의 양식과 유행에 의지하지 않는 현대적인 접근법으로 새로움을 표현하기 위해 사용되었다.

The graphic design idea book

바우하우스 교수였던 크산티 샤빈스키Xanti Schawinsky가 1934년에 디자인한 올리베티 사의 광고 포스터는 엄격한 그리드 구조를 기초로 하면서도 유동적인 레이아웃을 만들어냈다. 무작위로 배치된 올리베티라는 글자는 곡선 형태로 독특하게 잘린 타자기 자판의 형태를 하고 있다. 베이지색의 바탕 위로 아무렇게나 교차하는 선들은 허공에 떠다니는 그래픽 요소들을 내리누르며 미래지향적인 느낌을 표현한다. 구식 타자기 자판이 아니었다면 이 포스터의 연대를 추정하기 어려웠을 것이다. 올리베티라는 이름조차 디지털 출력물처럼 산뜻하고 깔끔한 타자기 서체로 처리되어 있다.

오늘날 디자이너들도 기하학적 형태를 사용하는데, 이는 그래픽 디자인이 엄격한 중심축 구성(활자가 페이지 중앙에 위치하며 양쪽 정렬이 된 구성)에서 탈출했음을 상징한다. 폴 랜드는 기하학적 형태보다 순수한 것은 없다고 말했다. 따라서 기하학적 형태의 내부와 주변에 활자를 배치하는 방식은 오늘날의 실용주의적 디자인에서도 여전히 유용하다. 어떤 구성에서든 원, 사각형, 삼각형만큼 시선을 잡아끄는 것은 없다. 여기에 점선이나 마름모꼴을 추가하면 조금 더 특별한 기하학적 느낌을 낼 수 있다.

크산티 샤빈스키, 1934
올리베티 사의 광고 포스터

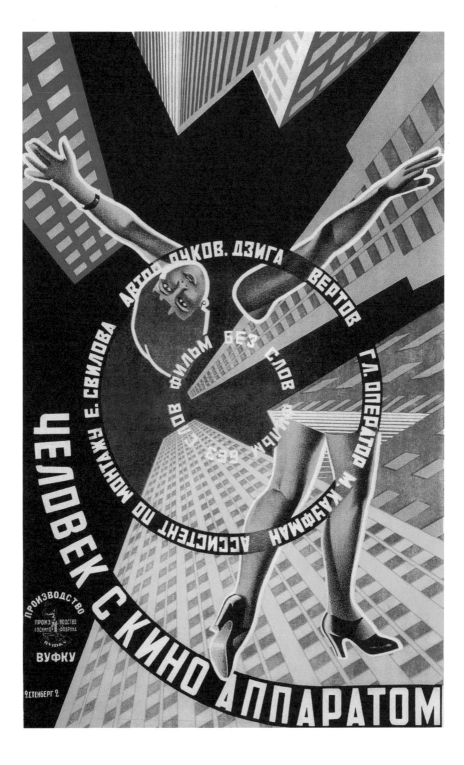

원근감
시점을 만들다

_____ 그래픽 디자인은 근본적으로 평면적이고 1차원적이다. 하지만 깊이와 높이를 표현한 일러스트레이션을 넣으면 얘기가 달라진다. 회화적 효과와 시점을 얻기 위해서는 원근법을 사용해야 한다.

러시아의 아방가르드 디자이너 게오르기 스텐베르크Georgii Stenberg와 블라디미르 스텐베르크Vladimir Stenberg 형제가 디자인한 지가 베르토프Dziga Vertov 감독의 1929년 영화 〈카메라를 든 사나이〉의 포스터가 역동적으로 보이는 이유는 원근법 때문이다. 이 포스터는 2차원으로 제작됐지만 3차원의 환영을 보여주고 있다. 하늘을 향해 무한히 높이 치솟은 거대한 고층 건물들이 보는 사람의 시선을 추락하고 있는 인물에게 향하게 만든다. 높이의 감각, 그리고 정지해 있지만 곧 일어날 것처럼 보이는 추락의 느낌이 너무나 강렬해서 현기증이 날 정도다. 이것이 절단된 신체와 결합되어 심리적 악몽과도 같은 광경을 보여준다. 아래에서 위를 올려다보는 포스터의 시점은 베르토프 감독의 특징으로 유명한, 종잡을 수 없는 카메라 앵글을 연상시키기도 한다.

오늘날은 영화 포스터를 이렇게 수수께끼 같이 만들기는 어려울 것이다. 이 작품은 현대의 전형적인 포스터들처럼 메시지를 강요하지 않는다. 하지만 극단적인 원근법과 부조화를 이루는 색의 선택을 통해 시선을 잡아끄는 스텐베르크 형제의 방식은 어떤 시대에든 유용하다. 영화의 내용을 대놓고 보여주거나 스타를 전시하지는 않지만, 원근법을 통해 마치 최면을 걸듯 보는 이들을 이미지의 소용돌이 속으로 잡아끌어 결국 영화표를 사게 만드는 포스터다.

게오르기 스텐베르크와 블라디미르 스텐베르크, 1929
영화 〈카메라를 든 사나이〉의 포스터

규모
극단적인 것이 주는 가치

대부분의 사람들은 푸들이나 말, 자동차의 미니어처 버전을 좋아하지만 그래픽 디자이너들은 종종 작은 것보다 큰 것을 더 선호한다. 이에 대해 폴라 셰어Paula Scher는 2002년에 발표한 《더 크게Make It Bigger》라는 제목의 연구서에서 뭐든 크게 만드는 것이 더 좋은 디자인이라는 근거 없는 믿음에 대해 논하고 이것이 틀린 생각임을 증명한다. 하지만 큰 것과 작은 것을 대비시키면 매우 강렬한 결과를 얻을 수 있다.

1935년에 제작된 이 스위스 관광 홍보 포스터는 허버트 매터Herbert Matter의 작품이다. 지나칠 정도로 확대된 전경의 인물과 배경에서 슬로프를 타고 내려오는 작은 스키어의 병치가 이 작품을 강렬하고 인상적으로 만든다. 매터는 사진과 몽타주의 대가였다. 중심 인물과 주변 인물 사이의 의도적인 규모 차이(1930년대의 스위스 관광청 홍보에는 이 기법이 반복적으로 사용된다)가 이 포스터를 평범한 여행 광고와 차별화시킨다. 이러한 구도에 시선이 이끌리지 않기란 사실상 불가능하다. 이 작품이 21세기 포스터 미술의 걸작 중 하나인 이유도 여기에 있을 것이다.

매터의 작품이 성공을 거둔 것은 규모의 상대적인 차이가 2차원의 공간을 3차원처럼 보이게 함으로써 보는 사람을 이 가상의 환경 안으로 끌어들인다는 점 덕분이다. 매터는 보는 사람의 시선이 이 지면 위의 인물들을 아우르게 하면서 동시에 중심인물 혹은 옆의 스키어와 동일시하게 만든다. 이 구성의 성공에는 또 다른 두 가지 요소가 중요하게 작용했다. 컬러 팔레트를 지배하는 차갑고 상쾌한 느낌은 슬로프 위의 겨울 추위를 연상시키고, 크기의 과감한 변화는 스키를 타고 있는 산도 함께 두드러지게 만든다. 이 모든 요소가 결합되어 메시지를 놀라울 정도로 명확하게 전달한다.

허버트 매터, 1935
폰트레시나의 관광 홍보 포스터

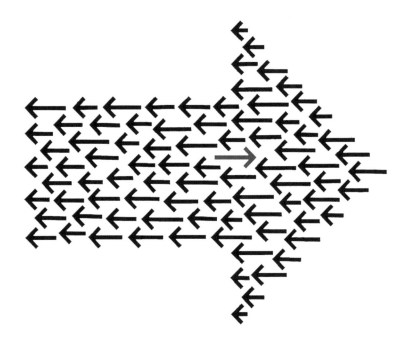

안톤 슈탄코프스키, 1977
〈화살표: 게임, 상징, 소통〉

개념적 디자인
아이디어가 형태를 이끌 때

_____ 개념적 디자인은 아이디어가 눈에 보이는 형태에 영향을 미치는 디자인이다. 달리 말하면 개념이 디자인의 외양을 좌우하는 것이다. 디자이너들은 형태와 내용 사이에서 균형을 맞춰야 할 아이디어 단계에서 개념에 대해 지나치게 고민하거나 혹은 반대로 고민을 충분히 하지 않는 경향이 있다. 개념적 디자인을 하려면 각각의 디자인 요소들 ─ 서체, 이미지, 레터링 ─ 을 결집하여 조화로운 결과를 만드는 훈련이 필요하다. 하나의 요소만으로는 목표를 이룰 수 없다. 모든 것이 함께 작용해야 한다.

1972년, 독일의 디자이너 안톤 슈탄코프스키Anton Stankowski가 후퇴하는 화살표들을 모아 만든 전진하는 화살표는 훌륭한 개념적 디자인을 간명하게 보여준다. 이는 얼핏 보면 선두를 따라가는 물고기(이 경우에는 화살표)들의 무리처럼 보인다. 화살표들은 뒤쪽을 향하고 있지만 그중 하나의 빨간 화살표만이 일종의 영웅처럼 도전적으로 앞을 향해 나아가며 순응을 거부하는 흐름을 이끌고 있다.

슈탄코프스키는 종종 군중을 표현할 때 감상적인 사실주의에 의지하는 대신 화살표를 사용했다. 그리고 그 방법은 효과가 있었다. 화살표는 행동을 지시하는 강력한 상징이기 때문에 여러 가지 해석을 불러일으키면서도 즉각적인 인식을 가능하게 해준다. 오랫동안 바라보면 단순한 패턴에 불과하다. 그러나 일러스트레이션으로 읽으면 의미가 쏟아져 나온다. 도망치는 것처럼 보일 수도 있고, 혹은 강렬한 붉은색이 흥미진진하거나 불길한 뭔가를 향해 나아가는 것처럼 보일 수도 있다.

메시지 중심의 디자인은 성공시키기 어렵다. 하지만 개념과 형태 모두 완벽하다면 보는 사람은 아주 쉽게 메시지를 이해할 수 있게 된다.

즉흥
아이콘의 반복

———————————— 훌륭한 디자인에는 많은 즉흥적 에너지가 들어간다. 변함없이 고정돼 있는 것은 융통성 없는 시스템뿐이다. 결국 좋은 디자인을 위해서는 창작의 자유를 행사해야 한다. 실험하고 발견하는 능력은 모든 종류의 디자인에 가장 중요하며, 즉흥은 폴 랜드가 '놀이 원칙play-principle'이라고 부른 개념의 핵심이다.

창의적인 시도를 할 때는 어느 정도의 즉흥적인 과정과 그 이후 정제 단계를 거친다. 어떤 결과가 나올지 정확히 알지 못한 채 여러 가지 요소를 이리저리 움직여 보면서 번득이는 아이디어를 얻는 과정은 디자이너에게 필수적이다. 이렇게 해서 얻는 결과는 의도했던 것과 다른 반응을 이끌어낼 때가 많다. 즉흥적 디자인은 모든 제약에서 벗어나도록 도와주는 자유로운 스케치 과정으로 시작할 수도 있고, 혹은 재즈 음악처럼 한 가지 주제를 여러 번 변주하는 방법도 있다.

코카콜라 사는 36명의 디자이너에게 가장 인지도가 높은 브랜드 자원인 병 모양을 재상상하여 장식적, 개념적 측면에서 서로 다른 반복과 구체화 작업을 해줄 것을 요청했다. 콜라 병의 모양과 특유의 색을 유지하는 한(몇몇 디자이너는 흑백으로 작업하긴 했지만) 어떤 방향의 상상이라도 가능했다. 네빌 브로디Neville Brody가 이 요구에 응답한 방식은 병 모양에 초점을 맞추고 특유의 물결 무늬를 최면을 거는 듯한 광학적 형태로 과장한 것이었다. 사람들이 알아볼 수 있는 요소를 유지하는 한 색과 패턴을 자유롭게 가지고 놀 수 있었다.

즉흥을 시도하고 싶다면 종이 또는 스크린 위에 자유로운 생각들을 손 가는 대로 그려보라. 간단한 낙서가 구체화된 개념으로 빠르게 발전해갈 것이다. 잘 알려진 상징적 형태를 변주하는 방법은 디자인이 지나치게 멀리 나가는 것을 막아준다. 그러나 즉흥적 시도는 손과 눈, 그리고 정신을 유연하게 해주면서 디자인적 문제를 해결하는 데 도움을 준다.

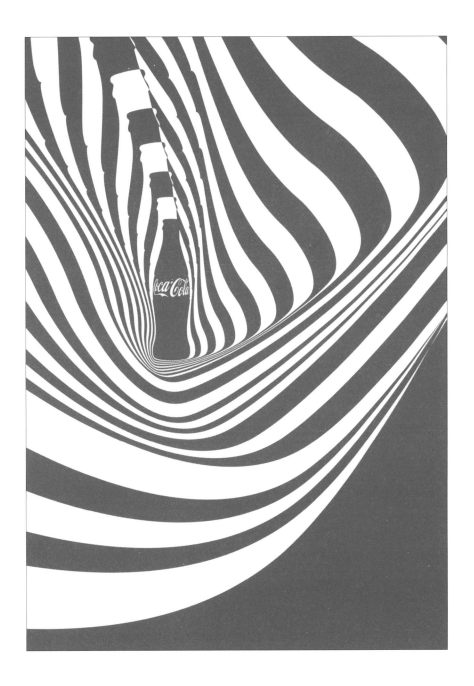

네빌 브로디, 2014
코카콜라 사의 '코크 보틀 100' 프로젝트 포스터

글자와 이미지의
놀이

—

Jessica Hische / Louise Fili / El Lissitzky / Jonathan Barnbrook / Sawdust /
Ladislav Sutnar / Paula Scher / Herb Lubalin / Shigeo Fukuda / Alan Fletcher /
David Gray

대표 글자
크고, 선명하고, 상징적으로

─────────── 대표 글자가 있다면 디자인이 다 된 것이나 마찬가지다. 물론 정말 아무것도 안 해도 된다는 뜻은 아니다. 대표 글자는 건물의 주춧돌이며, 특정한 레이아웃이면서 동시에 구도의 전체적인 특성을 맡고 있다. 그 글자에서 다른 모든 요소가 자라난다.

대표 글자는 대개 큼직한 대문자로, 기존에 존재하거나 혹은 손으로 새롭게 그린 폰트에 장식이나 상징적인 무늬를 추가하여 디자인한 글자를 뜻한다. 어떤 글자라도 상관없지만 특히 알파벳 O는 기하학적으로 완벽한 형태이며, X는 상징적인 효과가 크다. A와 Z는 알파벳의 첫 글자와 마지막 글자라는 힘을 지니며, M과 W는 글자의 폭이 넓어서 활용도가 높다. 대표 글자가 되려면 시각적으로도 문맥적으로도 다른 어떤 요소보다 중요하게 보여야 한다.

단락을 시작할 때 머리글자를 눈에 띄게 처리하면 시각적, 서술적으로 이야기의 분위기를 잡아줄 수 있다. 지금 예로 드는 제시카 히시Jessica Hische의 작품은 '글의 첫머리를 장식하는 대문자'가 아니라 책 표지 일러스트레이션이다. 이는 펭귄 북스의 고전 문학 시리즈를 소개하는 로고와 같은 역할을 하고 있다. 제인 오스틴의 《오만과 편견》부터 제임스 조이스의《젊은 예술가의 초상》, 카를로스 루이스 사폰의 《바람의 그림자》까지 모두 작가 성의 첫 글자를 인장처럼 박고, 작가의 삶 또는 그 책의 시공간적 배경을 상징하는 방식으로 장식했다. 이 알파벳 일러스트레이션은 A부터 Z까지 이어지며 시리즈 전체에 통일성을 부여하는 동시에 각각 독립된 작품으로 봐도 미학적으로 훌륭하다.

대표 글자가 언제나 화려해야 하는 것은 아니다. 기념비적 글자 디자인 중에는 과도한 장식이 없는 것도 있다. 다만 시선을 끌 수 있도록 큼직하고 선명하게 디자인해서 일종의 등대나 표지판 같은 역할을 하도록 해야 한다.

제시카 히시, 2011
펭귄북스 '드롭 캡스' 시리즈 표지

The graphic design idea book

글자로 형태를 만들다
글자를 일러스트레이션으로

_____ 그래픽 디자인에서 형태form는 물체의 시각적 형상, 구조, 각 요소의 스타일이나 그 사이의 관계를 가리킨다. 그래픽 디자이너들은 하나의 시각적 아이디어의 핵심적인 부분을 가져와 또 다른 것을 만드는 데 익숙하다. 이러한 타이포그래피는 풍선으로 동물 모양을 만드는 것과 비슷하다. 물론 그보다는 훨씬 실용적이다.

풍선으로 만들 수 있는 결과물에는 한계가 있다. 하지만 글자와 이미지를 변형시켜 하나의 개념을 표현하는 형태로 만드는 방법은 무한하다. 뉴욕의 디자이너 루이스 필리Louise Fili가 디자인한 책의 저작권 페이지들은 그 사실을 보여준다. 이 페이지들은 그녀가 디자인한 수십 권의 책의 주요한 특징으로, 평범한 북 디자인의 요소를 훨씬 인상적으로 바꿔놓았다. 이 페이지들은 타이포그래피를 이용해 서명 역할을 하는 장치다.

책에 반드시 실어야 하는 저작권 정보는 대개 디자인이 끝나고 나중에 조판한다. 하지만 책 내용과 관련된 사물의 형태로 디자인한 필리의 저작권 페이지는 감상할 가치가 있다. 영국의 훌륭한 찻집들을 소개하는 책에서는 김이 나는 찻잔 형태로 디자인했으며, 《아무리 조심해도 지나치지 않다You Can't Be Too Careful》라는 제목의 책에서는 묘비 형태로 디자인했다. 이것은 이 책에 대한 재치 있는 코멘트다.

내용물을 이용하여 형태와 구조를 만드는 방식을 저작권 페이지에만 적용할 수 있는 것은 아니다. 디자이너들이 이처럼 일반적인 방식에서 재치 있게 탈피하면 독자들은 평소 같았으면 지나쳤을 내용도 읽어보게 된다.

루이스 필리, 1992
《아무리 조심해도 지나치지 않다》의 저작권 페이지

레터링, 이미지가 되다
영리함과 우스꽝스러움 사이에서

_____ 글자의 형태로 이미지를 만드는 것. 글자를 그림화하는 것은 수십 년 넘게 유행해온 그래픽 디자인 기법이다. 사람이나 사물의 형태를 변형시켜 글자를 만드는 레터링은 서유럽 채식본*에서 이야기를 전달하는 흔한 방식이었다. 그러다 1920년대 초반, 러시아의 구성주의 디자이너 엘 리시츠키를 비롯한 여러 사람들이 이 기법을 현대화시켰다.

엘 리시츠키El Lissitzky의 1928년 포스터 〈네 개의(산술적) 동작〉은 금속 조판 재료들을 조합하여(혹은 구성하여) 글자와 그림을 만드는 러시아 구성주의 양식으로 디자인되었다. 리시츠키는 키릴 문자들을 이야기 속에서 각각의 역할을 맡고 있는 상징적인 구성원들의 신체로 표현했다. 머리와 다리가 달린 CCCP(소비에트 사회주의 공화국 연방)라는 글자는 플래카드를 들고 있으며, 다른 글자들은 망치와 낫 위에서 위풍당당하게 행진하고 있다. 스테로이드 주사를 맞은 막대 인간 모양의 이 디자인은 심각한 프로파간다로부터 재치 있게 벗어나 대중에게 메시지를 전달하는 참신한 방법이었다. 만화와도 같은 이런 장난스러운 디자인에는 긍정적인 의미가 담겨야 한다. 마치 캐릭터 같은 이들은 적이 아니라 친구다.

그러나 이런 방식을 사용할 때 디자이너들은 영리한 차용과 우스꽝스러운 키치 사이에서 아슬아슬한 곡예를 해야 한다. 글자를 어떻게, 무엇으로 변형시키는가가 효율적인 전달과 피상적인 전달의 차이를 만들 수 있다. 리시츠키의 포스터가 성공적이었던 이유는 만화 혹은 어린이용 그림책의 방식을 택했기 때문이다. 기호, 상징, 글자가 결합된 구성이 '발전하는 소련'이라는 메시지를 전달한다. 과거의 양식으로 간주되는 리시츠키의 작품은 단순히 모방해야 할 과거의 본보기가 아니라 현대적 기준으로 삼아야 한다.

* 활자인쇄술이 등장하는 15세기까지 유럽의 그리스도교 수도원이 만든 서적.

엘 리시츠키, 1928
〈네 개의 (산술적) 동작〉

조나단 반브룩과 조나단 애보트, 2011
〈말은 그저 말에 그치지 않는다〉
(Words Are Never Only Words)

판독 불가능성
혼란 속에서 드러나는 메시지

_____ 판독성legibility이 좋은 타이포그래피의 조건이라면 반대로 판독 불가능성 illegibility은 나쁜 타이포그래피의 특징일 것이다. 하지만 가독성readability은 다른 이야기다. 읽기 쉬운 글자라고 해서 판독하기 쉬운 것은 아니다. 그림 언어로 어떤 개념을 떠올리게 만들 수도 있다. 활자의 가독성이 높거나 혹은 낮은 것으로 간주되는 것은 전적으로 그것이 읽히는 맥락에 달려 있다. 가독성이 높은 타이포그래피라 해도 그것을 읽어낼 인내심이 없는 이들에게는 판독성이 떨어질 것이다. 판독 능력은 특정한 기호를 능숙하게 읽는 능력에 기초한다. 따라서 가독성이 떨어지더라도 완벽한 설득력을 지닐 수 있다. 로제타석*을 생각해보라.

조나단 반브룩Jonathan Barnbrook과 조나단 애보트Jonathan Abbott가 2011년 아랍의 봄 혁명을 기리기 위해 디자인한 타이포그래피 구성은 그 자체로 혁명적이었다. 그들은 혁명이란 행동을 통해 진행되지만 사상과 언어로 전파된다고 생각했다. 혼합물로 이루어진 이 타이포그래피의 목표는 혼란 속에서 언어의 힘이 드러나는 모습을 보여주는 것이었다. 이 작품에서 인용하는 문화 이론가 슬라보예 지젝의 말에 따르면 "말은 그저 말에 그치지 않는다. 말은 우리가 할 수 있는 일의 윤곽을 결정하기 때문에 중요하다."

모든 단어들을 하나로 연결하자 각 글자와 단어들의 신성함은 사라지고, 이미지로 인식되면서 패턴의 일부가 되었다. 멀리서는 패턴으로 보이지만 가까이 다가가면 단어들이 모습을 드러낸다. 이 작품의 목적은 숨어 있는 메시지를 드러내는 것이다. 여기에는 감상자의 노력이 필요하지만 이런 판독 행위는 메시지를 더욱 가치 있게, 그리고 더욱 기억에 남게 만든다. 스타일은 서로 다를 수 있지만 숨바꼭질의 기술 자체는 어떤 주제, 어떤 디자인에든 적용할 수 있다.

* 나폴레옹의 병사가 발견한 고대 이집트의 석조 유물. 나폴레옹의 명을 받은 언어학자들이 이 비문을 해독하는 데 성공했다.

숫자
전 세계의 공통의 언어

_____ 숫자는 그래픽 디자인에 필수적인 요소로, 많은 것을 표현할 수 있다. 쪽수나 책의 챕터, 슈퍼마켓의 가격표, 시계의 숫자판처럼 지시적 역할을 부여받기도 한다. 숫자 디자인에 신경을 쓸수록 메시지의 효과도 더 커진다는 사실을 기억해두자. 아라비아 숫자는 대부분의 언어에서 흔하게 사용된다. 라틴어가 아닌 필사본에서 알아볼 수 있는 유일한 글자이기도 하다. 로마 숫자도 사용되지만 사용 빈도가 낮으며 그다지 많은 변형이 이루어지지 않는다.

숫자 디자인의 몇 가지 방법을 살펴보자. 첫 번째는 활자 가족type family의 일부로서, 각각의 숫자가 다른 대문자나 소문자와 어울리게 하는 것이다. 두 번째는 시각적 아이디어를 표현하는 숫자를 만드는 것이다. 이때 숫자는 상징적인 의미를 연상시킨다(이를테면 숫자 1이 고층 건물을 나타내는 식으로). 세 번째는 숫자들을 양식화해서 묘사하거나 특이한 숫자 집합을 만드는 것이다. 그리고 이 세 가지 유형을 모두 가져와 시각적 힘 또는 상징적 의미를 부여하여 시선을 끄는 독립적인 숫자들을 창조하는 방법도 있다. 런던 소더스트Sawdust 스튜디오의 이 작품이 그 예다.

1부터 9까지의 숫자들은 리본처럼 보이도록 교묘하게 디자인되었다. 직선과 곡선, 동심원을 그리는 검은 선들로 이루어져 마치 최면을 거는 듯하다. 근사한 선의 모티프와 리본의 3차원성이 마음을 편안하게 하면서도 시선을 잡아끈다. 모든 숫자가 매력적이지만 특히 4가 가장 멋진데, 정말로 리본이 우연히 숫자의 형태가 된 것처럼 보인다. 이 숫자들은 뛰어난 성과에 수여하는 메달을 설명하는 용도로 의뢰 받아 디자인된 것이므로 직접 적용하는 데는 한계가 있을지 모른다. 하지만 익숙한 요소들을 기초로 만든 타이포그래피 디자인이라는 점에서 다른 디자인의 모범이 된다.

런던 소더스트 스튜디오, 2013
《상하이 자오퉁 대학교 Top 200 연구 대학 사전》을 위해 디자인한 숫자들

구두점

언어 없이 표현하는 언어적 개념

_____ 그래픽 디자인에서 구두점은 강조하고, 질문을 던지고, 극적인 단절을 만듦으로써 문자와 시각 언어를 강화하는(다시 말해 리듬을 더하는) 용도로 사용된다. 보는 사람에게 언제 어디서 속도를 늦추고, 멈추고, 가고 기다려야 할지를 알려주는 교통 신호와도 같다. 이를 그래픽 디자인에 적용하면 아주 간단한 구두점만으로도 언어 없이 더 폭넓은 언어적 개념을 표현할 수 있다.

체코 출신의 디자이너 라디슬라프 수트나르Ladislav Sutnar는 구두점을 확대하고 반복하거나 혹은 기능적 장식으로 탈바꿈하면서 그래픽과 언어적 도구 모두로 활용하였다. 그 이전 1940년대 후반에는 책과 소책자에서 일러스트레이션 없이 텍스트로 이루어진 페이지들을 보는 데 도움을 주기 위해 구두점을 사용했다. 그러다 1950년대부터는 구두점을 디자인의 아이콘으로 사용하기 시작했다. 대중이 느낌표와 물음표에 익숙하다는 전제가 있었기 때문에, 아이디어를 제시하는 동시에 시선을 끄는 그래픽 요소라는 두 가지 목적으로 구두점을 사용할 수 있었다.

오늘날의 디자이너들은 구두점을 개념적, 장식적 수단 모두로 사용한다. 수트나르는 어느 정도의 장식에는 거부감을 갖지 않았지만, 페이지의 모든 요소가 편집의 측면에서도 광고라는 맥락에서도 합리적인 목적을 가져야 한다고 주장했다. 타이포그래피 아이콘은 1990년대 들어 좀 더 폭넓게 사용되었고, 현재의 디지털 플랫폼에 필수가 되었다. 구두점을 사용한 수트나르의 작품들이 여기에 큰 영향을 미쳤음은 물론이다.

라디슬라프 수트나르, 1958
베라 스카프 광고

변형
예측 가능한 것을 버리기

_____ 변형(디자인 요소를 움직여서 형태를 변화시키는 것)은 디지털 툴을 사용한 디자인에서 누릴 수 있는 큰 즐거움 중 하나다. 대상을 움직이거나 형태를 변화시키는 방법은 손에 잡히지 않는 개념이었던 아이디어를 구체적인 시각 정보로 바꿔놓는다. 텅 빈 종이와 스크린은 의미로 가득 찬 작품으로 변하고, 수동적인 감상자는 적극적인 참여자가 된다.

변형을 위해서 디자이너들은 이 책에 나오는 방법들을 적극 활용한다. 그러나 보는 사람의 마음을 사로잡고 움직이는 것은 예상치 못한 변형이다. 놀라움을 주는 일은 쉽지 않다. 디자인을 하려면 계획, 구성, 분류를 거쳐야 하며 이 과정에서 우연성은 예외 없이 사라져버린다. 이때 애니메이션이라는 뜻밖의 요소가 도와준다. 이 도구는 현재 그래픽 디자인 분야에 많은 변화를 가져오고 있다.

변형의 핵심은 뻔하거나 예측 가능한 것들을 버리는 것이다. 그러려면 어떻게 해야 할까? 기존의 것과 다른 결과를 얻기 위해서는 먼저 디자인 문제를 새로운 관점으로 보아야 한다. 로고를 의뢰 받았을 때, 여러분은 아마도 해당 기관의 여러 가지 면을 보여줄 수 있는 몇 가지 로고를 디자인할 것이다. 이때 로고를 고정된 것이 아니라 유동적이거나 움직이는 것으로 재구상해볼 수 있다.

폴라 셰어Paula Scher가 디자인한 필라델피아 미술관의 아이덴티티는 이곳이 많은 미술품을 보유하고 있음을 부여준다. 로고는 'Art'라는 단어를 바탕으로 디자인되었는데 이 단어는 매번 모양을 바꾼다. 글자 A의 역동적인 변화는 미술관이 소장한 작품의 숫자만큼 다양한 아이덴티티를 보여준다. 무작위로 바뀌기 때문에 로고는 언제나 예상할 수 없는 형태로 변화하며, 전시와 컬렉션에 맞춰 수정할 수도 있다. 로고는 살아 있고, 브랜드는 기억에 남는다. 미술관은 새로운 아이덴티티를 얻었고, 대중은 시각적 유희를 얻었다.

폴라 셰어, 2014
필라델피아 미술관 로고 아이덴티티

M🅾THER
CHILD

시각적 유희
두 개 이상의 의미를 담는 재치

_____ 모든 디자이너는 본질적으로 시각적 유희꾼들이다. 시각적 유희는 하나의 이미지에 두 가지 이상의 의미를 담는 것이다. 이 의미들이 결합하여 간결하면서도 다층적인, 혹은 숨겨진 메시지가 된다. 아이들이 좋아하는 그림 수수께끼처럼 기호, 상징, 그림과 글자의 결합은 보는 사람을 인지적 여정으로 이끌어 표현과 해석의 영역으로 인도한다. 시각적 유희를 해석하는 행위는 기억이라는 보상을 제공한다. 시간을 들여 이해한 것은 잘 잊어버리지 않는다. 시각적 유희는 심오하고 냉소적이고 익살스러운 방식으로 재치를 발휘할 수도 있으며, 이것은 보는 사람에게 지적이고 본능적인 만족감을 선사한다.

언어유희는 가끔 어설플 수도 있지만, 시각적 유희는 뉘앙스와 교묘함 없이는 성공할 수 없다. 타이포그래피적 유희는 두 개 이상의 그림 요소를 결합하여 재치 있는 아이디어를 담은 하나의 기호 혹은 상징을 만드는 것이다. 허브 루발린Herb Lubalin과 톰 카네이즈Tom Carnase가 1965년에 디자인한 잡지 〈마더 앤드 차일드Mother and Child〉의 로고가 그 전형적인 예다. 'Mother(어머니)'의 'O'자 안에 들어 있는 그림은 자궁 속의 아기를 연상시킨다. 글자와 그림 모두로 읽히는 이 구성을 해독하는 데는 그리 오래 걸리지 않는다. 기능적이면서도 상징적인, 이중의 효과를 발휘하는 이 로고는 수십 년이 지난 지금도 여전히 시각적으로 새롭다.

이러한 시각적 유희는 매우 경제적이다. 최소한의 노력으로 아이디어를 전달하고 분위기를 잡을 수 있기 때문이다. 이것이 오랫동안 기억에 남는 시각적 유희의 핵심이다.

글자와 이미지의 놀이

허브 루발린과 톰 카네이즈, 1965
잡지 〈마더 앤드 차일드〉 로고

환영
시선을 끌고 호기심을 자극하기

_____ 환영illusion은 마술사들의 무기다. 디자이너에게도 중요한 기술이지만, 메시지를 모호하게 만들지 않으면서 환영을 훌륭하게 구사하기란 쉽지 않다. 요제프 알베르스가 한 말을 조금 바꿔 말하면 '그래픽 디자인에서 실제 그대로 보이는 것은 거의 없다.'* 디자인에서 시각적 퍼즐의 역할은 숨겨진 메시지를 드러냄으로써 기억에 오랫동안 남게 만드는 것이다.

환영주의illusionism 그래픽 디자인의 거장인 일본의 후쿠다 시게오Shigeo Fukuda는 사람들의 상상력을 비트는 방식으로 명성을 얻었다. 그는 주어진 메시지를 수동적으로 받아들이는 것보다는 적극적으로 수수께끼를 푸는 것이 더 즐겁고 기억에 남는다고 생각했다. 그래서 보는 이에게 작품의 정치적, 사회적, 상업적 의미를 해석하는 과제를 던져주었다.

후쿠다가 디자인한 이 포스터는 1975년 도쿄 게이오 백화점에서 열린 그의 그래픽 디자인 전시를 홍보하기 위한 것이었다. 얼핏 보면 추상적인 패턴처럼 보이지만 이것은 눈속임일 뿐이다. 흑백이 강렬한 대비를 이루는 이미지는 아무것도 아닌 것처럼 보이기도 하고 동시에 뭔가 있는 것처럼 보이기도 한다. 높이 차올리고 있는 남성의 검은색 다리와 그 사이의 빈 공간으로 만들어진 여성의 다리가 피아노 건반처럼 교차되는 패턴은 남녀 간의 대결로 인한 긴장감을 표현하는 것일 수도 있다. 하지만 다른 의미를 지니고 있을 가능성도 많다.

후쿠다는 자신의 진짜 메시지와 수수께끼의 의미를 완전히 밝히지 않는다. 이것이 그의 뛰어난 디자인과 결합되어 사람들을 전시장으로 끌어들인다. 어쩌면 그곳에서 해답을 찾을 수도 있기 때문이다. 시선을 잡아끄는 환영을 이용해 보는 사람의 신경을 미묘하게 건드리면서도 무언가를 깨닫게 하는 방법은 작품에 조금 더 오랫동안 빠져 있게 만드는 전략 중 하나다.

* 요제프 알베르스는 "시지각에 의해 실제 그대로 보이는 색은 거의 없다"고 말했다.

SHIGEO FUKUDA : May 23 to 28.1975 ☟ KEIO DEPARTMENT STORE · 5F ART GALLERY.TOKYO

후쿠다 시게오, 1975
게이오 백화점 전시 포스터

트롱프뢰유
눈속임의 기술

_____ 2차원의 미술은 3차원만큼 역동적이지 못하다. 고대 그리스와 로마 시대부터 예술가들은 눈속임으로 3차원의 환영을 만드는 간단한 방법들을 개발해왔다. 이를테면 2차원의 평면이나 빈 벽 위에 가짜 창문이나 문을 그려 넣어 실제로는 존재하지 않는 원근감을 만드는 것이다. 과도한 장식이 특징이었던 바로크 시대에는 트롱프뢰유trompe l'oeil라는 기법이 지각을 속이는 장난의 한 형태로 쓰였다. 예술가들은 진지한 그림 위에 실제와 똑같은 집파리를 그려 넣는 익살을 부리기도 했다.

1876년, 에어브러시의 발명으로 그래픽 디자이너들의 기술은 한층 발전했다. 상업 미술가들은 이것을 사진의 수정 작업과 하이라이트를 표현하는 데 사용하면 사람들의 눈을 속일 수 있는 더욱 사실적인 환영을 만들 수 있음을 발견했다. 알리고자 하는 상품이나 아이디어가 더 주목받게 하는 방법이었다.

대규모의 회화적 환영을 활용하면 보는 사람의 시선을 끌어 기억에 오랫동안 남을 수 있다. 런던의 디자이너 앨런 플레처Alan Fletcher가 1962년에 디자인한 버스 측면 광고의 목표도 그것이었다. 이 광고는 런던 2층 버스의 실제 창문 위치에 맞춰 '피렐리 슬리퍼스'라는 글자 위에 앉아 있는 6명의 승객의 하반신을 보여준다. 거리에서 보면 버스에 탄 사람들이 정말로 글자 위에 앉아 있는 것처럼 보인다. 보는 사람의 눈을 속이고 깜짝 놀라게 만드는 이런 환영은 그냥 지나치기 힘들다.

플레처는 최초로 버스의 측면을 영리하고 인상적으로 활용하면서 성공을 거두었다. 이 대담한 콘셉트의 광고는 오늘날의 바이럴 광고처럼 입소문을 타고 인기를 끌기 시작했고 버스 승객들은 너도나도 광고가 붙은 창가 좌석에 앉아보고 싶어 했다. 1962년에 인스타그램이 있었다면 이 광고를 찍은 사진이 수없이 올라왔을 것이다. 영리하게 활용할 수 있는 무한한 가능성을 가진 트롱프뢰유는 보는 사람들에게 뜻밖의 즐거움을 준다.

앨런 플레처, 1962
'피렐리 슬리퍼스' 버스 광고

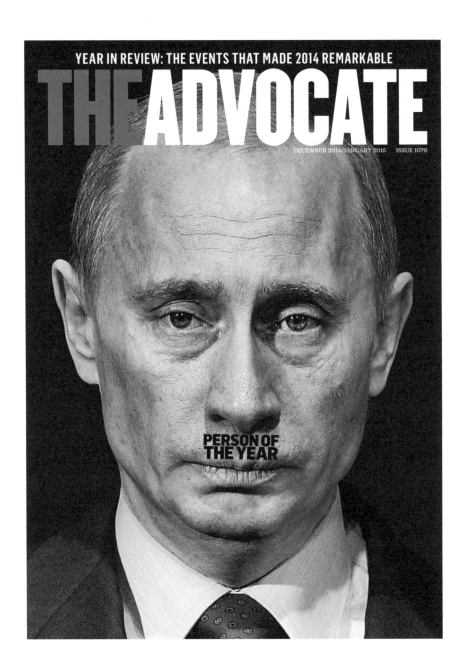

YEAR IN REVIEW: THE EVENTS THAT MADE 2014 REMARKABLE

THE ADVOCATE

DECEMBER 2014/JANUARY 2015 ISSUE 1076

PERSON OF THE YEAR

데이비드 그레이, 2014
잡지 〈디 애드버킷〉 표지

아이러니
보이는 것과는 다르게

_____ 아이러니의 본질은 재미를 유발하거나 주장을 전달하기 위해 겉으로 드러나는 것과는 다른 의미를 담는 것이다. 그래픽 디자인에서 아이러니는 텍스트와 이미지의 이중적 의미를 지니는 조합을 가리킨다. 디자이너가 아이러니를 의도할 때 가장 효과적인 도구 중 하나는 시각적 유희다. 유머가 메시지를 오랫동안 기억에 남게 만들 듯, 아이러니 역시 메시지를 잊을 수 없게 만든다.

브루클린에서 활동하는 디자이너 데이비드 그레이David Gray가 2014년에 디자인한 잡지 〈디 애드버킷The Advocate〉의 표지는 날카로운 아이러니를 보여주는 예다. 이 표지는 러시아의 블라디미르 푸틴 대통령이 전 세계와 자국에 대해 취하고 있는 위협적인 태도를 신랄하게 꼬집고 있다. 푸틴을 독재자로 보는 서구의 시각에 기초하여 그레이는 푸틴의 윗입술 위에 아돌프 히틀러의 콧수염과 비슷한 형태로 '올해의 인물'이라는 헤드라인을 배치함으로써 21세기의 가장 악랄한 지도자와의 연관성을 암시한다.

그레이는 직접적으로 푸틴을 제2의 히틀러로 칭하지 않는다. 대신 구성을 통해 독자가 직접 판단하게 만든다. 하지만 그러한 암시는 푸틴의 얼굴에 붙은 콧수염만큼이나 뚜렷하다. KGB 요원에서 러시아의 대통령이 된 이 인물이 지닌 특유의 무뚝뚝함은 굵은 산세리프체의 대문자 두 줄로 처리된 헤드라인 위치에 의해 더욱 강조된다. 그 결과 마치 '빅 브라더*'를 연상시킨다. 타이포그래피의 효과도 생생할 뿐 아니라, 성공적인 아이러니를 통해 정보는 물론 즐거움까지 주고 있다.

<div style="text-align:right">글자와 이미지의 놀이</div>

* 조지 오웰의 소설 〈1984〉에 등장하는 강력한 통치자

새로운 기술과
디자인의 만남

—

Fons Hickmann / Rolf Müller / Lester Beall / Rex Bonomelli / Paul Rand / Stefan Sagmeister / Fortunato Depero / Saul Bass / Control Group

블러

2차원의 극적 효과

_____ 이미지를 유령처럼 흐릿하게 만드는 것은 진짜 형태를 숨기고, 신비하면서 비현실적인 것을 암시하기 위한 방법이다. 또한 고정된 사물이나 글자를 2차원의 정지된 공간 안에서 마치 움직이는 것처럼 보이게 하는 방법이기도 하다. 사진 분야에서는 실수로 간주될 때가 많은 블러링blurring은 현대 미술의 중요한 요소이며, 그래픽 디자인 분야에서는 하나의 기법으로까지 부상했다.

블러링은 의도성이 명백하고 실수일 가능성이 전혀 없을 때 가장 큰 효과를 발휘한다. 실수로 발생한 블러도 효과적일 수 있지만 그 실수를 작품에 적용하려면 기술이 필요하다.

베를린의 디자이너 폰스 히크만Fons Hickmann의 〈존재하지 않는 무無〉는 블러 기법을 정교하게 적용하여 최대의 효과를 이끌어낸 작품이다. '인간과 신'이라는 제목의 전시를 위해 디자인된 이 포스터의 출발점은 토리노의 수의였다. 예수의 얼굴 윤곽이 찍혀 있다고 알려진 이 오래된 옷의 진위 여부는 학계에서 논란이 되고 있다. 이 작품에서 발광하는 노란색으로 덮인 유령처럼 흐릿한 형상은 그러한 주장 뒤에 숨은 수수께끼와 전시 제목 모두를 표현하고 있다.

만약 포스터의 이미지가 평범한 초상화였다면 시각적, 지적 효과가 줄어들었을 것이다. 흐릿한 이미지가 만들어내는 수수께끼는 이미지와 메시지에 감정적으로도 이입하게 만든다. 이미지를 왜곡하는 대신 흐릿하게 만듦으로써, 초점이 완벽하게 맞는 포스터로는 보여줄 수 없을 명확한 메시지를 표현하고 있다.

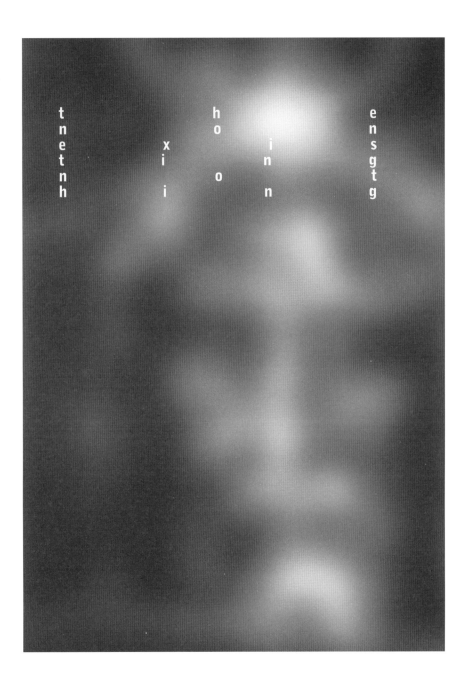

폰스 히크만, 2007
〈존재하지 않는 무〉

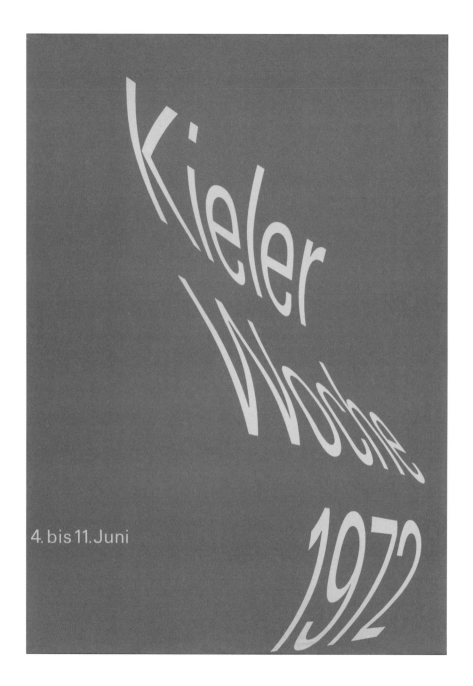

The graphic design idea book

롤프 뮐러, 1972
'킬러 보헤'의 홍보 포스터

왜곡

조작이 가져오는 효과

_____ 컴퓨터를 이용하여 다양하고 쉽게 왜곡 효과를 얻을 수 있게 되기 전까지 디자이너들은 시간과 공을 들여 여러 가지 방법으로 활자와 이미지를 조작했다. 프랑스의 북 디자이너 마생Massin은 1964년 《대머리 여가수The Bald Soprano》 속의 대화 텍스트들을 왜곡하여 고무판 위에 인쇄한 후, 이것을 원하는 방향으로 이리저리 늘려 사진으로 찍었다. 그러다 1960년대에 포토타이포지터Phototypositor(사진 식자기)의 등장으로 애너모픽 렌즈를 사용한 서체의 극단적인 압축, 연장, 확대가 가능해졌다. 타이포그래피의 왜곡은 디자이너가 추상성을 얻기 위해 사용할 수 있는 여러 가지 방법 중 하나다.

이러한 기법의 예는 많지만 그중에서도 롤프 뮐러Rolf Müller의 1972년 작품인 '킬러 보헤Kieler Woche'의 포스터는 단순함과 우아함의 정수다. 뮐러는 조판된 단어와 숫자 몇 개를 물결 모양으로 변형시켜 파란 하늘을 배경으로 바람에 나부끼는 돛을 연상시키는 동시에, 독일 북부에서 열리는 이 유명한 연례 요트 행사의 날짜를 알린다. 그동안 이 행사의 홍보를 위해 제작했던 많은 포스터들은 사실적, 추상적인 방법으로 배와 돛을 묘사해왔다. 현대 미술의 주요 기법인 왜곡을 상업 미술과 디자인 분야에서도 차용해오고 있었지만, 이 포스터의 추상화된 단순성은 신선한 바람을 몰고 왔다.

타이포그래피의 왜곡은 지각을 변화시키고 때로는 보는 사람을 혼란스럽게 만든다. 하지만 뮐러의 디자인은 감각을 뒤흔드는 것이 아니라 마음을 편안하게 만드는 단순성에 집중한다. 여기에는 인내심이 필요하다. 왜곡을 통해 부풀어 오른 돛을 완벽하게 연상시키는 일은 보기만큼 쉽지 않다. 미묘한 차이가 성공 여부를 가른다. 1파이카(약 12포인트)만 잘못 늘이거나 줄여도 전체적인 콘셉트를 망칠 수 있다.

레이어링
불협화음이 조화를 이루다

────────── 레이어링은 1930년대부터 1950년대까지 많은 디자이너들의 작품에 나타나는 모더니즘 그래픽 디자인의 특징이다. 이 기법은 극적인 효과를 위해 다양한 규모의 이질적인 이미지들을 포토콜라주와 몽타주로 조합하는 방법을 기초로 한다. 종종 투명한 색과 불투명한 색을 모두 활용하여 사진에 색을 입히거나 이미지를 분리시킨다. 레이어링은 단지 향수를 불러일으키기 위해서가 아니라 오늘날에도 시대에 상관없이 효과적으로 사용할 수 있는 현대적인 기법이다.

미국 모더니즘 그래픽 디자인의 중요한 인물인 레스터 빌Lester Beall은 유럽의 바우하우스로부터 영향을 받았으며, 특히 라슬로 모홀리 나지László Moholy-Nagy의 포토그램에 매료되었다. 1930~1940년대에 빌이 디자인한 포스터들은 다양한 사진과 일러스트레이션, 판화들의 조합에 단색의 색과 볼드체 타이포그래피를 결합시켜 얻은 개념 중심적 이미지로 유명하다. 그가 디자인한 미국 농촌 전력국Rural Electrification Administration 홍보 포스터들은 상징적인 이미지와 적은 타이포그래피를 활용해 사회복지사업의 개념을 전달한다. 또한 업존Upjohn 제약사 사보인 〈스코프Scope〉지의 1948년 표지는 빌의 독특한 레이어링을 보여주는 대표적인 예다. 그가 과학적인 소재를 이러한 예술적 접근법으로 다룬 이유는 기능적이면서 시각적 효과 또한 강렬하기 때문이었다.

이 작품의 놀라운 요소는 한가운데에 박테리아의 이미지가 들어간 손바닥이다. 이런 이미지에서는 이처럼 시선이 집중되는 지점이 있어야 한다. 이를 세 가지 색 위에 배치된 담배 피우는 여성의 흑백 사진과 병치시킴으로써 지루할 수도 있었던 이질적인 이미지의 조합을 역동적으로 변화시켰다. 레이어링이 성공하려면 모든 부분이 주제와 규모 면에서 조화로운 불협화음을 이루어야 한다.

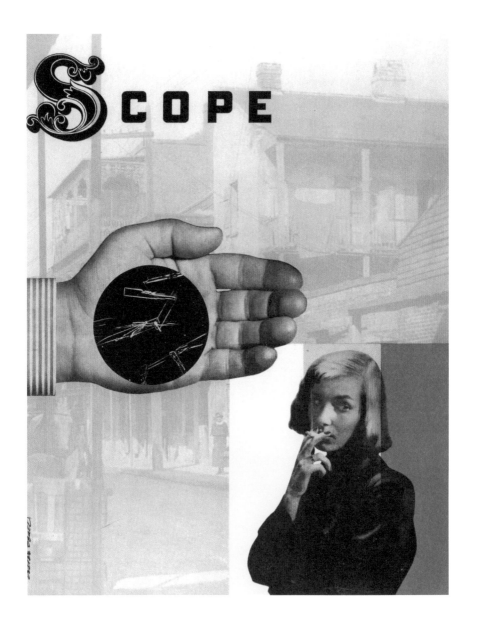

새로운 기술과 디자인의 만남

레스터 빌, 1948
잡지 〈스코프〉의 표지

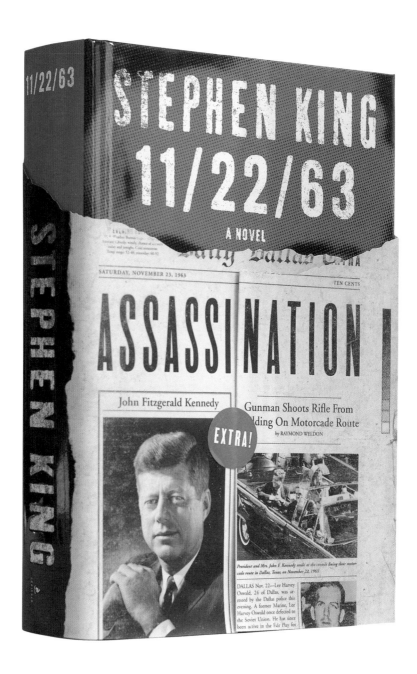

렉스 보노멜리, 2011
《11/22/63》 표지

낡게 만들기

빌려온 것과 새로운 것

'오래된 느낌'이 필요할 때는 현대적인 디자인을 과거의 물건처럼 보이게 바꾸면 된다. 식품이나 음료수 라벨뿐 아니라 책 표지에도 이런 방법이 종종 사용된다. 오래된 느낌의 사물은 좀 더 애정이 깃들어 있고, 역사적으로 의미가 있으며, '진짜'처럼 보인다. 낡게 만들기ageing는 작품에 무게감을 부여하고, 손으로 만든 것처럼 보이게 만든다. 하지만 조심하라. 그럴듯하게 낡게 만든 디자인은 향수를 불러일으키지만 솜씨가 서투르거나 어울리지 않으면 그냥 칙칙해 보일 뿐이며 보는 사람에게 잘못된 메시지를 전달하게 된다. 균형을 잡는 것이 비결이다. 디자이너는 이것이 오래된 물건이 아니라 오래된 느낌을 재현한 것임을 은근히 암시해야 한다.

미국의 디자이너 렉스 보노멜리Rex Bonomelli는 스티븐 킹의 소설 《11/22/63》의 표지에서 오래된 신문을 재현했다. 1940년대 느와르 영화 광고에 많이 쓰이던 신문 일면에서 찢어낸 느낌을 연상시키는 표지다. 누렇게 변해 부스러질 듯한 1960년대 신문을 훌륭하게 재현한 이 표지 디자인은 미적인 면을 희생시키지 않고도 활자와 사진을 포함한 여러 중요한 정보들이 들어 있다.

보노멜리의 디자인은 킹의 소설에서 흔히 볼 수 있는, 반짝이는 은박 글자가 박힌 '베스트셀러' 유형의 매끈한 표지들과는 전혀 다르다. 보노멜리는 이 책이 킹의 첫 역사 소설인 만큼 표지에 색다른 시도를 하는 것이 좋겠다고 생각했다. 신문의 디자인은 책 속 시대를 정확히 반영하며 베스트셀러 작가의 이름조차 낡은 느낌의 활자로 처리되어 있다. 찢겨진 종이와 진한 빨간색 배경이 긴장감을 더하면서 진지하고 심각한 느낌을 준다.

여기에서 중요한 것은 낡은 느낌의 활자와 이미지가 단지 관심을 끌기 위한 장치만이 아니라 이야기를 끌고 나가는 분위기를 잡아준다는 것이다. 낡게 만드는 기법은 그것을 사용해야 할 합당한 이유가 있을 때 가장 효과적이다.

콜라주
그래픽 디자인의 퍼즐 만들기

—————————— 종이를 자르고 붙여서 작품을 만드는 것은 어린아이들이 많이 하는 놀이다. 미술과 디자인 분야에서 형태들의 관계를 실험하는 수단이기도 하며, 예술가가 아니라도 누구든 할 수 있다. 디자이너들에게는 뜻밖의 (그리고 독특한) 병치를 창조하고, 구성을 통한 강렬한 그래픽을 얻을 수 있는 오래된 기법이다.

현대적인 콜라주의 기원은 파블로 피카소와 후안 그리스가 신문과 잡지에서 오려낸 조각들을 자신들의 큐비즘 작품 위에 붙였던 1900년대 초까지 거슬러 올라갈 수 있을지 모른다. 오늘날의 그래픽 디자이너들은 가위와 풀 대신 컴퓨터 모니터 상에서 클리핑 패스clipping path를 따라 마우스나 스타일러스로 각 조각들을 이동시키면서 콜라주를 만든다.

미국의 모더니즘 그래픽 디자이너인 폴 랜드Paul Rand는 찢어진 종이와 사진, 그림의 조각들을 가지고 종이와 풀로 작업했다. 랜드는 "콜라주는 굉장히 기발한 작업 방식이다. 병치의 과정은 하나의 의미를 표현하는 데 걸리는 시간을 단축시켜주기 때문이다."라고 말했다. 여기에 예로 든 1960년대의 제지 회사 광고는 명백히 1920년대와 1930년대 유럽 현대 미술의 영향을 받았지만, 랜드 특유의 추상적인 기호와 장난기 넘치는 구불구불한 선들로 고유의 개성을 획득했다.

특정한 형태가 없어 보이지만 사실은 잘 통제된 이미지다. 시선을 서로 다른 층위로 이끌면서도 전체적인 응집력을 잃지 않으려면 능숙한 솜씨와 통제력이 필요하다. 이 작품의 축제와도 같은 자유분방함은 구석에 있는 랜드의 손글씨와 불규칙한 형태들에 의해 안정감을 얻는다. 가장 눈에 띄는 결합 요소는 색이다. 주를 이루는 빨간색, 노란색, 파란색과 이 모든 색을 하나로 묶어주는 검은색과 흰색은 우연히 선택된 것처럼 보이지만 사실은 신중하게 구성된 것이다. 콜라주는 즉흥의 결과지만 여기에는 정확히 언제, 어디에서 멈춰야 할지를 아는 능력이 필요하다.

폴 랜드, 1960
'뉴욕 앤드 펜실베이니아' 사의 광고

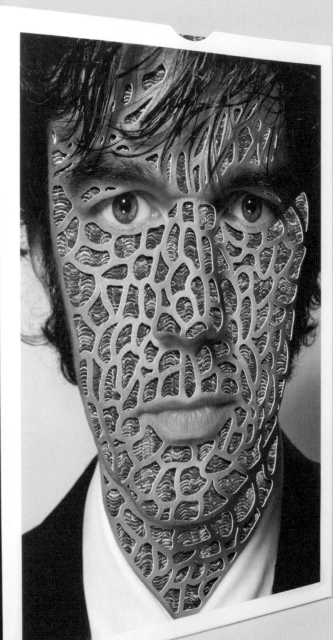

The graphic design idea book

ABRAMS

THINGS I HAVE LEARNED

UPDATED EDITION

LEARNED

슈테판 자그마이스터, 2008
《내가 지금까지 살면서 배운 것들》의 표지

68

페이퍼 아트

디지털 시대에 종이가 가진 특수효과

————————— 종이의 유연성을 과소평가하지 말자. 반대로 예측하는 사람들도 있지만, 종이는 파피루스나 양피지와 같은 길을 가지는 않을 것으로 보인다. 종이를 이용한 새롭고도 다양한 특수 효과들은 인쇄 디자인을 끊임없이 발전시키고 있다.

디자인 상품들의 상당수가 디지털과 온라인 미디어로 이동하긴 했지만 종이를 사용하면 무게, 질감, 색뿐만 아니라 인쇄물에 끼워 넣는 간지slipsheet와 팝업pop-up부터 엠보싱embossing, 띠지까지 다양한 특수 효과를 얻을 수 있다. 특히 촉감은 아날로그 디자인이 디지털 미디어와 경쟁하기 위한 가장 강력한 무기다. 종이는 스크린만큼 빛을 내지는 못하지만, 유연하고 만질 수 있고 쉽게 변형이 가능하기 때문에 온갖 신기하고 놀라운 형태와 판형을 만들 수 있다.

슈테판 자그마이스터Stefan Sagmeister는 2008년에 낸 연구서《내가 지금까지 살면서 배운 것들Things I Have Learned In My Life》의 표지에서 레이저 커팅laser-cutting과 전통적인 인쇄 기술을 결합시켰다. 각기 다른 프로젝트를 설명하는 소책자들을 포트폴리오의 형태로 묶은 이 책은 연구서monograph의 개념을 새롭게 보여주는 역작이었다. 모든 소책자는 자그마이스터의 얼굴을 레이스 무늬로 레이저 커팅한 형태의 슬립케이스 안에 들어 있다. 이 소책자를 하나씩 꺼낼 때마다 슬립케이스를 통해 새로운 디자인이 나타난다. 빠른 전개의 비디오 게임과 비할 바는 못 되지만 시선을 잡아끌고 상상력을 시험하며, 독자가 자기 나름의 속도로 책의 내용물과 상호작용할 수 있게 만든다.

디지털 레이저 커팅을 비롯한 특수 효과 인쇄와 제본 기술 덕분에 종이는 독자들을 더 강력하게 끌어들일 수 있게 되었다. 종이는 디지털 경험보다 촉감 면에서 명백히 뛰어나며, 어쩌면 더 오랫동안 살아남을지도 모른다.

모뉴멘탈리즘
클수록 좋다

그래픽 디자인은 보기에는 평면적이지만 항상 2차원에 한정된 것은 아니다. 활자와 이미지는 인쇄된 페이지나 스크린을 벗어나 다양한 환경 속에서 존재할 수도 있다. 환경 타이포그래피(실내 혹은 실외의 다양한 게시문, 기념 명판, 길 안내 표지판, 공공 미술 등을 포괄적으로 가리키는 용어)는 고대로부터의 긴 역사를 지니고 있다. 오늘날 환경 타이포그래피는 광고판, 주춧돌, 네온사인만큼이나 기념물에서도 흔히 볼 수 있다. 문자와 이미지를 조각적이고 웅장한 서체로 거대하게 보여주는 대형 구조물의 상당수는 모뉴멘탈리즘Monumentalism의 전형적인 예다.

1927년, 이탈리아의 미래주의 디자이너 포르투나토 데페로Fortunato Depero는 몬차Monza에서 열린 국제장식예술 비엔날레의 북 파빌리온(글자와 단어들로 장식된 출판사들을 위한 임시 전시 공간)을 디자인했다. 거대한 글자들을 토템 기둥처럼 외부에 세우거나, 바깥벽과 지붕 위에 부조 형태로 설치한 건물이었다. 이 건물은 사람들의 입장을 유도하는 쌍방향 광고판 역할을 했으며, 강렬한 문자와 건축물이 상업적 도구의 기능을 할 수 있음을 보여주었다.

몇 년 후인 1931년, 데페로는 캄파리 사의 의뢰를 받아 거대한 글자들로 이루어진 비슷한 구조물을 제안하였다. 비록 실현되지는 않았지만 그가 그린 예비 스케치는 다시 한 번 브랜드명과 거대한 타이포그래피, 물질성의 조합이 강력한 광고 효과를 빌휘할 수 있다는 사실을 보여주었다.

모뉴멘탈리즘의 가장 큰 장점은 단순히 크기가 클수록 좋다는 것이 아니라 극단적인 확대가 오랫동안 기억에 남을 경외감을 유발한다는 사실이다. 디자이너들은 인상적인 문자의 효과를 좋이나 스크린 위에서 시뮬레이션해볼 수 있으며, 이것이 전시나 공연, 무대 장치 등의 3차원 공간에서 실현되었을 때 타이포그래피는 기념비적인 지위를 획득할 수 있다.

The graphic design idea book

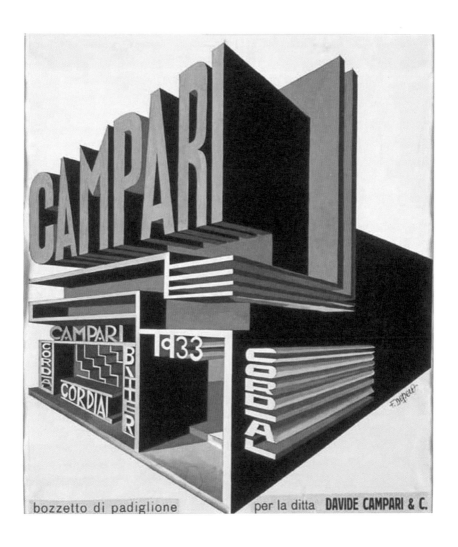

포르투나토 데페로, 1931
캄파리 사 구조물 디자인의 예비 스케치

솔 바스, 1955
영화 〈황금 팔을 가진 사나이〉의 타이틀 시퀀스

모션 디자인
움직임의 예술

_____ 디지털 기술을 통해 그래픽 디자인에도 움직임이 도입되었다. 이제 디자이너들은 새로운 도구를 사용하여 움직임, 소리, 상호 작용성(그리고 그 다음에 올 무엇이든)을 실험할 수 있다. 명확히 다른 분야임에도 불구하고 최근 새로운 세대의 그래픽 디자이너들이 이러한 기술을 받아들이면서 이 직업의 정의도 종이 매체를 벗어나는 범위까지 포함하게 되었다. 미디어 플랫폼 또한 증가하여 더 나은 완성도를 얻는 것이 가능해졌다.

그래픽 디자이너들이 생각하는 모션 디자인이 시작된 것은 1950년대 초였다. 초기의 극장용 애니메이션에는 글자가 리드미컬한 음악에 맞춰 움직이는 것처럼 보이는 타이포그래피가 들어갔다. 나중에 몇몇 그래픽 디자이너들이 TV 광고에 이러한 기법을 차용하였다. 하지만 움직일 수 있는 디자인 요소가 글자만 있는 건 아니다. 초기 표현주의 영화들은 무정형적이고 기하학적인 형태와 패턴의 움직임을 실험했다. 솔 바스Saul Bass가 디자인한 1955년도 영화 〈황금 팔을 가진 사나이The Man with the Golden Arm〉의 타이틀 시퀀스도 부분적으로 이 영화들의 영향을 받았다. 이 시퀀스는 간단한 그래픽을 통해 고통 받는 헤로인 중독자의 분투를 시각적으로 압축하여 보여줌으로써 영화의 감정적 긴장감을 표현한다. 검은 스크린 위에 움직이는 흰색 막대들이 등장하고, 이것이 불규칙한 형태의 추상적 발레로 바뀐다. 얼마 후 이 막대들은 고통의 상징인 비틀린 팔 모양이 된다. 거의 로고에 가까운 이 강렬한 그래픽 상징은 인쇄 광고에서도 효과적으로 사용되었다.

이것은 많은 시간과 비용이 소모되는 광학 효과 대신 그래픽 디자인을 활용하여 하나의 이야기를 들려줄 수 있음을 보여주는 예다. 이러한 독창적인 시도를 통해 타이틀이 훨씬 더 주목을 끌게 되었다. 섬네일을 보면 영화 속에서 실제로 움직이는 모습을 상상할 수 있을 것이다. 지금 봐도 여전히 혁신적인 작품이다.

컨트롤 그룹, 2014
아마존 디지털 정보 키오스크

사용자 친화적 디자인
새로움에 쉽게 접근할 수 있도록

_____ 디지털 디자인의 세계는 기존의 그래픽 디자인 관습이 부분적으로만 적용되는 새로운 영역이다. 20년 전만 해도 고려할 필요가 없었던 시간, 움직임, 상호 작용, 사용자 경험과 반응성 같은 측면들이 이제는 중요한 요소가 되었다. 가상의 세계는 아날로그 세계보다 훨씬 역동적일 수 있으며, 이 능동적 매체는 아이디어와 정보를 공공의 영역에 밀어 넣음으로써 소통할 수 있는 새로운 방식들을 제공한다.

컨트롤 그룹Control Group은 뉴욕 지하철역 내에 아마존Amazon의 가상 스토어를 설치하는 프로젝트를 진행하였다. 사람들은 이 키오스크에서 제품들을 둘러보고 자신의 전화나 이메일 계정으로 원하는 제품의 링크와 정보를 받아볼 수 있었다. 컨트롤 그룹의 주요 과제는 '어떻게 하면 새로운 방식의 상호 작용이 익숙하게 느껴지도록 디자인할까?'였다.

주의 깊게 디자인하지 않는 이상 지나가다가 디지털 광고를 조작해볼 사람은 거의 없을 것이며, 지하철 플랫폼에서 제품의 링크를 이메일이나 문자로 보낼 사람은 더더욱 없을 것이다. 이에 따라 나온 방법은 일반적인 온라인 상점에서 볼 수 있는 것처럼 제품의 이미지, 이름, 가격과 평점이 포함된 사각형의 타일을 격자 형태로 배열하는 것이었다. 이 프로젝트의 디자인에 필요한 조건은 새롭고 독특한 인터페이스가 아니라 단순하고 친근하게 느껴지는 절제된 인터페이스였다.

디지털 기술을 실무에 적용하기 시작하던 1990년대 후반부터 2000년대 초에는 뭐든 허용된다는 식의 실험적인 분위기가 있었다. 그러나 아마존과 같은 대기업마저 잠재 고객을 유인하기 위해 사용자 친화적 디자인을 선호하는 현재는 그에 따르는 위험이 커졌다. 하지만 이 분야는 끊임없이 변화한다. 여러분이 지금 배우거나 실천하고 있는 것이 내일의 모습을 바꿔놓을지도 모른다. 새로운 기술의 개발에 맞춰 적응해야 한다.

과거에서
새로움을 가져오다

—

Karel Teige / Peter Bankov / Seymour Chwast / Marian Bantjes / Bertram Grosvenor Goodhue / Shepard Fairey / Copper Greene / Tibor Kalman / Art Chantry

추상
해석의 여지를 열어주다

—————— 바실리 칸딘스키Wassily Kandinsky, 프란티세크 쿠프카František Kupka, 카지미르 말레비치Kazimir Malevich와 같은 동유럽의 거장들이 21세기 초 미술에 비구상적인 추상의 이미지를 도입하면서 우리의 지각은 변화했다. 묘사는 더 이상 보이는 그대로만 재현되는 것이 아니다. 시각적 현실의 묘사는 거침 없어졌고, 그 결과 변화한 지각과 새로운 양식은 디자인과 일러스트레이션에도 해석의 여지를 열어주었다. 추상의 목적은 현대성을 선언하고 새로운 시각 언어의 기준이 되는 것이었다. 전통적인 그래픽 디자인의 규범을 지지하는 이들은 추상을 캔버스 위에 놔두는 것이 더 나은 현대적 쓰레기라고 비난했다. 그러나 결국 20세기 중반 모더니즘이라는 형태로 디자인계 전반에 추상이 받아들여지면서 많은 디자이너들이 대담한 작품을 시도할 수 있게 되었다.

카렐 타이게Karel Teige가 1928년 디자인한 콘스탄틴 비에블Konstantin Biebl의 시집 《균열ZLOM》의 속표지는 전통적인 19세기 책의 레이아웃을, 러시아 구성주의자들이 개척하고 바우하우스가 실천했던 직선적 구성으로 추상화시켰다. 체코의 아방가르드 운동 '제니트Zenit'의 일원이었던 타이게는 자신이 '타이포몽타주Typomontage'라고 불렀던 기법에 금속 공목空木, 판목版木 등의 조판 재료를 활용하였다. 그는 추상적인 접근법을 사용하여 시의 분위기를 타이포그래피 구성과 연결시킴으로써 추상도 해석을 제공하고 해석될 수도 있음을 증명하였다.

현대의 디자이너들은 추상적인 형태를 가지고 작업함으로써 기존의 관습을 거부하는 의식의 일부를 담아낼 수 있다. 영리하게 사용하기만 한다면, 추상은 보는 사람의 해석을 유도하며 그 메시지에 공감하고 오래 기억하게 만든다.

카렐 타이게, 1928
《균열》의 속표지

표현주의

충격과 공포 유발하기

───────────── 예술에서 표현주의는 현실을 왜곡시켜 격렬한 감정이나 정치적인 메시지를 전달하는 방식이다. 보통 이러한 표현주의는(대다수의 디자이너들이 고객으로부터 요구받는) 중립적, 보편적 또는 합리적 디자인의 신조에 반하기 마련이다. 그러나 약간의 반항은 건전한 것이며, 감정적 접근이 필요할 경우에는 표현주의적 스타일이 하나의 방법이 될 수 있다.

페테르 반코프Peter Bankov가 2014년, 뉴욕의 '타이프 디렉터스 클럽The Type Directors Club'에서 열린 자신의 강의를 위해 디자인한 포스터는 일종의 자화상을 의도한 작품이다. 이 작품은 표현주의적인 묘사로 반코프의 내면을 드러낸다. 휘갈기고 문질러 그린 그림은 어린아이의 몸 안에 든 예술가의 정신을 나타내고, '나는 매일 포스터를 만든다'라고 휘갈긴 글자는 디자이너의 억제되지 않는 창조력을 보여주며 감정을 고조시킨다. 각 요소는 상징과 에너지로 가득하며, 머리가 아니라 본능으로 만들어진 작품처럼 보인다. 그의 감정은 걷잡을 수 없이 치닫고 있으며, 그 열정은 관심을 갈구한다.

그러나 신新표현주의자들은 주의해야 한다. 이러한 감정적 접근은 신중하게 하지 않으면 역효과를 낳을 수 있다. 1990년대 디자인과 일러스트레이션 분야에서는 1980년대의 매끈하고 번쩍거리는 작품들에 대한 반발로서 표현주의가 사용되었다. 혁명적인 스타일이 의도된 메시지를 압도했고, 때로는 그러한 스타일 자체가 의도된 메시지였다. 제멋대로인 것처럼 보이는 이러한 접근법은 잘못된 선택의 결과가 아니라 디자이너가 의도한 것일 때 효과를 발휘한다.

페테르 반코프, 2014
'타이프 디렉터스 클럽'의 강의 포스터

레트로

과거에서 가져온 새로움

레트로Retro는 과거의 디자인이 지닌 전형적 특징을 빌려오는 기법을 말한다. 아이러니한 효과나 향수, 혹은 스타일리시함으로 특정 사용자층의 주목을 끌기 위한 장치다. 하지만 과거의 양식을 원래의 형태 그대로 활용하는 것이 아니라 디자이너의 상상력을 통해 변형시킴으로써 새로운 것이 드러나도록 해야 한다.

1960년대에, 시모어 쿼스트Seymour Chwast와 밀턴 글레이저Milton Glaser가 설립한 뉴욕의 푸시 핀 스튜디오Push Pin Studio는 아르 누보와 아르 데코를 인용해 선보이면서 세계적으로 유명한 '푸시 핀 스타일'의 초기 형태를 창조하였다. 푸시 핀 스튜디오는 현재와 미래의 본보기로서 과거를 거부해야 한다는 20세기 중반 모더니즘의 신조에 반발하였다. 반 모더니즘적 태도와 결합된 이들의 접근법은 광고, 편집, 포장 디자인 분야에서 큰 효과를 발휘했다.

쿼스트가 디자인한 〈디자인&스타일〉지의 유겐트슈틸 호 표지는 역사적인 양식들을 샘플링한 모호크 페이퍼 사 홍보 연작 중 하나다. 자연주의적 장식, 곡선적 드로잉, 자유로운 형태의 레터링 등 독일 아르 누보의 기본적인 형식을 적용하였다. 쿼스트의 풍자적인 유머 감각에서는 지성이 엿보인다. 예를 들면 양식화된 고양이는 과거의 작품에서 차용한 것이 아니라 이 작품을 위해 재구상한 것으로, 유겐트슈틸을 좀 더 진지하게 적용했다는 것을 보여준다. 장식적인 유겐트슈틸* 스타일의 생쥐들로 채워진 가장자리 부분은 더할 나위 없이 재치 있다. 기하학적으로 표현된 생쥐들의 그래픽은 일종의 의도된 엉뚱함으로 단순한 모방을 뛰어넘는 독창성을 보여준다. 디자이너들은 순수한 미적 만족감을 위하여 과거의 기법을 차용하기도 하지만 그것은 기억이나 역사적 의식을 불러일으키기도 한다. 이러한 경우를 가리켜 '고양이 소리cat's meow'** 같다고 하는 것이다.

* 독일식 아르 누보 스타일을 뜻한다.
** 멋진 것, 훌륭한 것을 가리키는 표현

과거에서 새로움을 가져오다

시모어 쿼스트, 1986
〈디자인&스타일〉
유겐트슈틸 호 표지

I

WONDER

MARIAN BANTJES

The Monacelli Press

장식
양날의 칼

_____ 지금도 자주 인용되고 있는 건축가 아돌프 로스Adolf Loos의 1908년 에세이 《장식은 범죄다Ornament is a Crime》는 19세기 후반 아르 누보의 화려함을 신랄하게 공격했다. 그러나 사실 그래픽 디자인에서 장식은 순수성보다 더 나쁜 것도 더 성스러운 것도 아니다. 그저 어떤 장식을, 어떻게 잘 활용하는가가 중요할 뿐이다. 장식 사용의 근본적인 문제점은 대개 특정한 시대와 장소를 연상시킨다는 것이다. 그 결과는 세련될 수도 있고, 낡고 진부할 수도 있다. 그리고 빠르게 구식이 된다.

캐나다의 디자이너 마리안 반티예스Marian Bantjes는 장식 기법의 무분별한 적용을 '미의식을 유행으로 바꿔 놓은 장식적 형식의 지루하고 생각 없는 역류'라고 불렀다. 그녀는 과거로부터 많은 것을 차용하고 이미 만들어진 것을 재창조하거나 모방하는 데는 관심이 없다. 그보다는 오래된 것과 새로운 것의 병치와 '내용과 양식의 모순'에서 새로운 가능성들을 포착한다. 장식도 이런 도구 중의 하나지만 향수를 불러일으키기보다는 미적인 장점을 극대화하기 위해 사용되어 왔다.

2010년에 출간된 반티예스의 첫 책 《아이 원더I Wonder》의 표지는 수학에서 영감을 얻은 것으로, 복잡한 장식에 대한 그녀의 열정을 보여준다. 과거에서 영향을 받은 듯한 로코코 양식을 연상시키지만 전부 반티예스가 직접 디자인하였으며, 이는 다양한 형식들을 의도적으로 재해석한 것이다.

과도한 장식은 과거의 것을 시대착오적으로 가져와 생각 없이 적용한 결과다. 하지만 디자이너의 상상력을 자극할 만한 역사적인 장식의 종류는 엄청나게 다양하다. 훌륭하게 디자인되었다면 즉, 디자이너의 취향과 솜씨를 거쳐 현재의 경향에도 맞게 되었다면 장식은 상품이나 메시지를 명확히 보여주는 동시에 디자인을 더욱 풍성하게 만들어준다.

마리안 반티예스, 2010
《아이 원더》 표지

프레임과 테두리 장식

화려하고 정교한 복고 예술

─────────── 19세기 영국에서는 소비주의의 부상과 함께 '예술 인쇄'라고 불리던 화려한 활자와 테두리 장식이 인기를 끌었다. 시선을 끌고 상품을 판매하는 목적으로 광고, 라벨, 포장 디자인에 여러 가지 서체와 장식이 사용되었다. 이에 따라 빅토리아 시대 인쇄업자들은 정교한 장식용 서체, 화려한 프레임과 테두리 장식을 점점 더 다양하게 제공하게 되었다.

인쇄업자들이 다양한 종류의 장식 소재를 선택할 수 있게 해주던 윌리엄 H. 페이지 목활자 제조사의 《색채 목활자, 테두리와 그 외 견본들Specimens of Chromatic Wood Type, Borders, Etc》(1874)과 같은 책은 19세기 후반과 20세기 초의 디자이너들뿐만 아니라 현대의 복고주의자들에게도 바이블이 되었다. 현대의 작품에 과거의 느낌을 불러일으키는 프레임과 테두리 견본을 얻을 수 있는 귀중한 자료다.

1894년에 미국의 건축가이자 활자 디자이너인 베르트람 그로스베너 굿휴Bertram Grosvenor Goodhue의 작품에서 볼 수 있는, 테두리와 색을 넣은 문자는 오늘날에도 여전히 유용한 예다. 이 작품의 시각적 힘은 텍스트가 들어갈 공간만 남기고 페이지 전체를 뒤덮은 유기적 패턴에서 나온다. 물론 자연과 유물에서 가져온 정교한 이미지들로 가득 채워 고풍스러운 스타일도 매력적인 빈티지 양식을 만드는 데 기여한다.

감당할 수 없을 정도로 새로운 것들이 지배하는 오늘날, 프레임과 테두리 장식은 하나의 대안이 될 수 있다. 활자와 이미지를 분리하거나, 본문을 강조하고 구별 짓거나, 로고 또는 모노그램의 요소로 쓰거나, 또 다른 시각적 설정을 발전시키는 등 다양한 용도로 활용 가능하다. 필요한 것은 약간의 상상력과 해석뿐이다.

베르트람 그로스베너 굿휴, 1894
D.G. 로제티의 《생명의 집》 중 한 페이지

셰퍼드 페어리, 1992
〈앙드레 더 자이언트〉

존 밴 해머스벨드, 1968
〈지미 헨드릭스〉

샘플링
기존의 친숙함을 활용하다

위대한 거장을 모방하는 것은 그래픽 디자이너가 기술을 갈고닦는 방법 중 하나다. 물론, 아이디어를 훔치거나 다른 사람의 지적 재산을 이용해 돈을 버는 것은 전혀 다른 얘기다. 그래픽 디자인에서 표절은 옳지 못한 것이고 모방은 미심쩍은 것이다. 그러나 샘플링 또는 차용은 전통적으로 예술의 일부였다.

샘플링은 음악 분야의 아티스트들이 다른 아티스트가 녹음한 곡 일부를 실험적으로 가져오면서 시작됐다. 그래픽 디자인에서 다른 사람의 이미지 일부를 가져다 쓰는 것은 윤리적으로 문제가 되지만 디자인이란 공통된 아이디어들을 활용하여 메시지나 이야기를 전달하는 상호 작용이라는 선에서 용인되고 있다. 때로는 다른 디자이너의 작품이 가진 친숙함이 가장 효과적인 소통 방식이 된다.

미국의 스트리트 아티스트 셰퍼드 페어리Shepard Fairey는 활동 초기에 자신의 캐릭터인 '앙드레 더 자이언트'(앙드레는 실존했던 레슬러였기 때문에 이 또한 샘플링이었다)를 서로 다른 모습으로 변형시키는 샘플링으로 대부분의 시간을 보냈다. 존 밴 해머스벨드John Van Hamersveld가 1968년에 디자인한 지미 헨드릭스의 포스터는 페어리가 영향을 받았다고 말한 작품 중 하나다. 페어리가 이 이미지를 자신만의 버전으로 만들었던 1992년은 여러 로고와 브랜드를 변형시켜 외설스럽지만 재치 있는 이름을 붙이던 시대로, 문화의 차용과 전복이 절정에 달해 있던 때였다. 페어리의 작품은 코믹한 패러디라기보다는 원작에 대한 기념과 오마주였다. 그는 기본적인 판형과 서체, 컬러를 그대로 유지하면서 새로운 변형을 가하여 원작의 스타일을 재창조하였다.

디자이너들이 샘플링을 하는 이유에는 원작의 의미를 고찰하기 위한 목적도 있다. 샘플링을 할 때 그 목표가 명확하면 표절의 선을 넘는 일을 막을 수 있다.

패러디
익숙함과 놀라움의 조화

——————— 그래픽 디자인에서 패러디는 시각적 풍자의 한 형태다. 브랜드 로고부터 예술 작품에 이르기까지 사람들이 쉽게 알아볼 수 있는 도상을 흉내 내어 의미 있는 주제에 대한 견해를 유머러스하게 제시하는 방식이다. 패러디는 보는 사람이 패러디의 대상에 익숙해서 그 연관성을 알아차릴 수 있을 때에만 성공한다. 그 결과는 공격적일 수도 있고 우스꽝스러울 수도 있다. 패러디의 유머가 날카로울 때 유익함과 재미를 동시에 제공할 수 있다.

2003년, 애플은 강렬한 색면을 배경으로 하얀색 아이팟 이어폰을 착용하고 춤을 추는 사람들의 실루엣을 보여주는 광고 포스터 연작을 발표했다. 이 매력적인 인쇄물 광고는 금방 유명해졌고 패러디의 대상이 되기에 충분했다. 2004년, 아부 그라이브 미군 교도소에서 고문이 자행되었음을 폭로하는 사진들이 언론에 보도되었다. 그중에서도 가장 혐오스러운 사진은 복면과 판초 차림의 수감자가 몸에 전선을 부착한 채 상자 위에 서있는 사진이었다. 이 이미지들은 사람들에게 커다란 충격을 안겨주었다.

뉴욕의 예술가 집단인 코퍼 그린Copper Greene은 아이팟 포스터를 패러디해 이 끔찍한 이미지를 변형하여 항의의 뜻을 표했다. 밝은 보라색을 배경으로 복면을 쓰고 손에 흰색 전선을 부착한 고문 피해자를 표현한 작품이었다. 코퍼 그린의 디자이너들은 이 포스터를 뉴욕의 광고판에 붙은 아이팟 포스터들 옆에 게릴라식으로 게시하여 점점 거세지고 있던 미국의 이라크 점령 비판 여론에 불을 붙였다.

역사상 손꼽히게 영리하고 인상적인 패러디를 보여준 이 이미지는 사람들의 마음을 강하게 흔들어 2000년대에 가장 유명한 항의 포스터 중 하나가 되었다. 아이팟 광고의 폰트, 컬러, 이미지의 처리, 특히 가장 강력한 기억 요소인 흰색 전선까지 디테일 하나하나까지 신경 쓴 작품이다. 이러한 세심함 덕분에 단순한 농담이나 말장난을 넘어선 인상적인 그래픽 패러디가 탄생했다.

코퍼 그린, 2004
〈iRaq〉

NOVEMBER

SOUP BOUDIN & WARM TARTS

GUSTY WINDS

HIGH S UPPER 40S TO MID 50S

LOWS UPPER 30S TO MID 40S

FLORENT

OPEN 24 HOURS 989 5779

WATCH FOR HEAVY RAINS

WEAR YOUR GALOSHES

MNCO

티보 칼맨, 1985
뉴욕의 레스토랑 플로런트를 위한 브랜딩

버내큘러
일상의 미학

———————— 오늘날의 그래픽 디자인에서 '버내큘러'라는 단어는 세탁소 티켓, 치즈 라벨, 도로 표지판, 담뱃갑, 사탕 포장지, 식당 메뉴판 등의 일상용품과 산업적, 상업적 부산물의 디자인을 포함하는 평범한 상업 미술의 양식까지 포함한다. 교육을 받지 않은 사람들이 만드는 진짜 민속 미술과 달리 이러한 미술은 세심하게 계획된 상업적 가공품으로 시대에 따른 미디어의 변화를 기록한다.

디자인 분야의 버내큘러 '운동'은 1970년대 초에 시작됐다. 건축가 로버트 벤츄리Robert Venturi 같은 인물들은 상업적인 쓰레기도 '망각된 상징주의'로서 아름다울 수 있다고 주장했다. 1985년, 헝가리 태생의 디자이너 티보 칼맨Tibor Kalman과 그의 회사 M&Co는 당시 지저분한 거리에 불과했던 맨해튼 미트패킹 디스트릭트의 레스토랑 플로런트Restaurant Florent의 브랜딩을 맡았다. 그는 오래된 평범한 식당과 커피숍에서 볼 수 있는, 문구 변경이 가능하고 늘 틀린 철자가 포함돼 있기 마련인 메뉴판을 활용했다.

그가 시도한 버내큘러는 플로런트의 위치, 흔해 빠진 테이블과 바 스툴, 스테인리스로 된 카운터와 가전제품을 갖춘 레스토랑의 특성에 착안한 것이었다. 하지만 당시 사람들에게는 충격적인 디자인이었다. 당시 디자이너들은 19세기 식의 활자체를 사용하는 데 익숙했지만 1940년대와 1950년대 양식의 차용은 아직 금기사항이었다. 칼맨은 1980년대의 문화와 정치에 반하는 스타일의 레스토랑을 제안했고 그의 디자인은 그러한 시도의 일부였다.

버내큘러 양식은 말하지 않아도 통하는 아이러니가 존재할 때 효과를 발휘한다. 칼먼은 보는 사람에게 살짝 윙크를 하는 듯한 실용적인 접근법이 세련되지만 허세적이지 않은 것을 원하는 사람들의 마음을 끌 수 있을 거라고 믿었다. 버내큘러 양식을 실험해보길 바란다. 다만 어울리지 않는 곳에 사용하지 않도록 조심할 것.

빈티지
보기 흉한 것을 근사하게

———————— 어떤 종류의 디자인이든 시간을 두고 기다리면 좋은 것은 나쁜 것이 되고, 나쁜 것은 전보다 훨씬 좋아 보이게 된다. 버내큘러와 마찬가지로 과거의 양식을 발굴하여 현재 유행에 맞게 바꾸는 디자이너는 언제나 있기 마련이다. 그 결과를 정말 '훌륭한 그래픽 디자인'으로 볼 수 있을지는 주관적 판단의 문제지만, 한때 보기 흉한 것으로 여겨졌던 디자인, 활자, 일러스트레이션을 매력적인 결과물로 바꾸어 놓은 경우는 그동안 많이 있었다. 필요한 것은 모험 정신뿐이다.

시애틀의 디자이너 아트 챈트리Art Chantry는 흔히 '쇼 카드'라고 불리는 상업 미술 분야를 중심으로 커리어를 쌓은 인물이다. 그는 축제, 드라이브인, 자동차 부품 등 온갖 것을 홍보하는 데 사용되는, 손으로 그리거나 조악하게 인쇄한 광고지와 포스터들을 특별한 것으로 바꿔놓았다. 1980년대 후반부터 1990년대까지 챈트리는 패러디와 오마주를 섞어 수백 개의 그런지, 인디밴드의 공연 포스터와 음반 커버를 디자인했다. 옛날 스타일을 가져온 빈티지한 외양에도 불구하고 당시 그의 포스터는 젊은 관객들의 눈에 신선하게 보였다. 어떤 포스터에는 기발한 분위기가, 또 어떤 포스터에는 코믹한 분위기가 있었다. 공포 영화와 축제 홍보에 쓰이는 자극적인 그래픽을 활용한 이 공연 포스터는 이러한 시각적 레퍼런스를 알아볼 수 있는 관객들을 대상으로 한 것이다.

일부 형식주의 그래픽 디자이너들은 저속한 '안티 디자인'이라는 것을 생각만 해도 속이 안 좋아지겠지만, 이 장르는 어떤 그래픽 양식이든 차용할 수 있는 가능성을 열어주어 흥미진진한 작품을 만들 수 있게 한다. 또한 일회성 인쇄물이라는 매체는 즉각적이고 빈티지한 매력으로 해당 음악과 패션을 소비하는 계층의 마음을 잡아끈다. 한계가 있는 방법이지만 제대로 이해하고 활용한다면 인상적인 작품을 만들어낼 수 있다.

아트 챈트리, 1997
'더 크램스'의 공연 포스터

좋은 디자인은
이야기를 담고 있다

—

AG Fronzoni / Gerd Arntz / Otl Aicher / Abram Games / Steff Geissbuhler /
Paul Sahre / Massin / Michael Schwab / John Heartfield / Christoph Niemann

단순성
적을수록 좋다

_____ 불필요한 디자인 요소들을 제거하면 다른 시각적 요소가 가리키는 핵심적인 메시지에 집중할 수 있게 된다. 이것은 아르 누보가 유행했던 과도하게 양식화된 장식의 시대에 뒤이어 1920년대 독일 바우하우스에서 시작된 미학 사상이다. 모더니즘의 모토는 '적을수록 좋다'이다. 건축가 루트비히 미스 반 데어 로에Ludwig Mies van der Rohe의 이 말은 20세기 초반뿐 아니라 오늘날에도 여전히 유효하다.

1896년, 독일의 젊은 포스터 미술가 루치안 베른하르트Lucian Bernhard가 '자흐플라카트Sachplakat'(사물 포스터) 양식을 창안하면서 그래픽 디자인의 세계에서 단순성이 새롭게 부상했다. 베른하르트의 1906년 작인 '프리스터 성냥' 광고 포스터는 밝은 색과 단순한 구성을 이용하여 마치 로고같은 시각적 광고 메시지를 만들어냈다.

이탈리아의 미니멀리즘 디자이너 AG 프론초니AG Fronzoni의 1979년 미켈레 스페라의 전시회 포스터는 다른 종류의 단순성을 보여준다. '자흐플라카트'의 개념을 현대적으로 확장시켜, 사물에 초점을 맞추는 대신 활자와 이미지를 미니멀한 방식으로 결합시킨 것이다. 이탈리아 현대 그래픽 디자이너 스페라의 작품을 홍보하기 위한 이 포스터는 스페라라는 성의 첫 번째 글자 S를 표기하는 대신 선을 통해 암시한다. 그리드를 경제적으로 사용하여 직사각형이 포스터 중심점의 윤곽이 되게 하였으며, 왼쪽 정렬을 한 활자는 흰색 공간에 배치되어 가독성을 높였다.

단순성은 실용성, 명료함, 세련됨을 암시한다. 미니멀리즘은 그와 비슷하지만 좀 더 교조적이고 정형화된 양식이다. 훌륭한 디자인을 위해서는 텍스트와 이미지를 줄여서 기능적(높은 가독성과 판독성)이면서도 메시지를 전달하는 데 필요한 최소한의 특성은 유지하도록 해야 한다.

10-21 maggio 1979
I manifesti di Michele Spera
Teatro del falcone
Comune di Genova
Assessorato alla cultura

좋은 디자인은 이야기를 담고 있다

AG 프론초니, 1979
미켈레 스페라의 전시회 포스터

게르트 아른츠와 오토 노이라트, 1925
〈그림 통계 기호〉

인포그래픽
복잡한 정보를 한눈에

21세기 그래픽 디자인의 가장 중요한 변화는 데이터의 시각화라고도 불리는 인포그래픽의 부상이다. 인터넷에 의한 정보의 범람, 빠른 전파 속도, 해석의 수요로 인해 명확한 설명의 필요성이 높아졌다. 이제 그래픽 디자이너들은 사실과 수치를 이해하기 쉬운 그래픽 요소로 옮기는 데 능숙해져야 한다.

데이터를 도표, 그래프, 지도 등으로 옮기는 것은 20세기 이전에 시작됐지만 이것이 모더니즘 디자이너들 사이에서 대중적인 운동이 된 것은 1920년대의 일이었다. 독일의 모더니즘 상업 미술가이자 디자이너인 게르트 아른츠Gerd Arntz는 인구, 문해율, 연료 소비량과 같은 데이터를 범주화하는 그래픽 아이콘을 만들고 여기에 수치를 더해서 복잡한 정보를 시각적으로 읽을 수 있도록 했다. 이 아이콘들은 아른츠가 1925~1934년 오토 노이라트와 함께 아이소타이프isotype 체계를 고안했을 때와 거의 같은 형태로 오늘날에도 널리 사용된다.

아이소타이프(국제 그림글자 교육 체계)는 다양한 언어를 사용하는 사람들이 함께 쓸 수 있는 '말이 아닌 세계 언어'의 용도로 만들어졌다. 그래픽 요소들은 알아볼 수 있을 정도로 추상적이지 않은 한도 내에서 최대한 간결하게 디자인되었다. 어디에나 존재하기 때문에 사람들이 쉽게 알아보는, 일상적인 친숙함을 지닌 이 기호들은 일종의 보편적인 언어가 되었다. 오늘날 많은 인쇄 매체와 온라인 매체들이 너무 긴 기사에 대한 대안으로 인포그래픽을 사용하는데, 이는 독자들이 데이터를 빠르게 이해할 수 있도록 하기 위해서이다.

순수주의자들은 데이터가 중심이 되는 글에만 인포그래픽을 사용해야 한다고 하겠지만 그건 융통성 없는 생각이다. 기사의 도입부 또는 포스터의 중심에도 사용할 수 있다. 인포그래픽을 독특하면서도 적절하게 디자인한다면, 많은 정보로 인한 스트레스를 줄여주고 알고 있는 사실을 좀 더 확실하게 이해하도록 도와준다.

기호

문자 언어와 몸짓 언어를 더하다

_____ 기호, 아이콘, 그리고 최근에는 이모티콘과 이모지가 폭넓은 개념부터 짧은 어구까지 시각 언어로 줄여서 전달하는 용도로 널리 쓰인다. 이것은 문자 언어와 몸짓 언어가 하나로 합쳐진 형태다. 도표와 표지판, 소셜 미디어에 사용되는 이러한 기호들은 디지털 생태계에서 그 어느 때보다 많이 쓰이고 있다. 소셜 미디어의 인기가 높아지고 그래픽 디자이너들이 소셜 미디어의 개발에 참여하게 되면서 1980년대부터 사용되어 온 이모티콘과 1990년대 후반 일본에서 처음 도입된 이모지가 디지털 대화에 어조나 몸짓을 포함시키고, 기존의 호칭들을 대체할 여러 가지 방법을 제공해주고 있다.

하지만 그래픽 기호는 유행을 타서, 금방 지겨운 클리셰가 될 위험이 있기 때문에(웃는 얼굴 이모티콘을 생각해보라) 디자이너들은 끊임없이 새로운 것을 창안해내고 있다. 기호를 개발할 때 기억해야 할 것은 명확한 전달력이 가장 중요한 미덕이라는 사실이다. 게르트 아른츠의 작품과 같은 좋은 예들이 많이 있지만 독일의 디자이너 오틀 아이허Otl Aicher가 1972년 뮌헨 올림픽을 위해 디자인한 간결한 기호 체계도 훌륭한 사례다.

아이허의 픽토그램은 오로지 기하학, 그리드, 그리고 유니버스 55 서체에 기초하여 만들어진 매우 정밀하고 합리적인 작품이다. 그 결과 인종적, 민족적 특성이 포함되지 않았는데도 효과적인 다언어, 다문화적 디자인의 모범이 되었다. 아이덴티티 체계로서 개성과 보편성을 동시에 지니는 훌륭한 지표다.

모든 기호 체계가 아이허의 픽토그램처럼 유연하고 유동적인 것은 아니다. 메시지를 전달할 수만 있다면 어느 쪽이든 좋지만, 픽토그램 디자인은 과도한 장식보다는 효과적인 축약 기호의 역할을 해야 한다.

오틀 아이허, 1972
뮌헨 올림픽 기호 체계

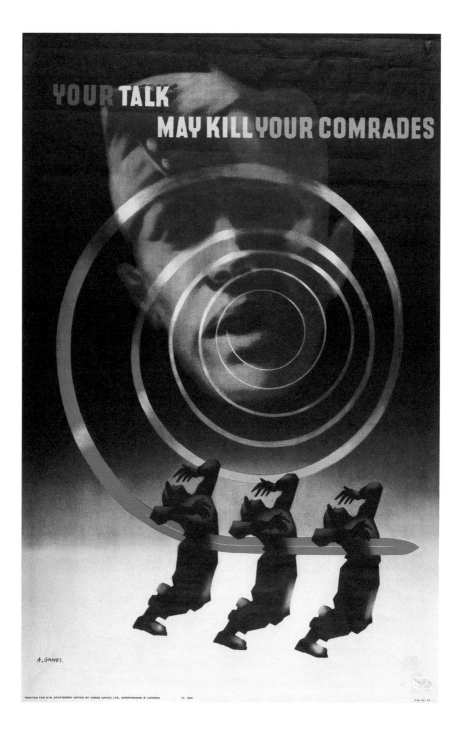

타겟팅
주장하고 경고하는 디자인

_____ 그래픽 디자인은 지시하고, 주장하고, 계몽하는 능력이 있다. 요컨대 보는 사람의 감정과 행동을 변화시킬 수 있다. 그러기 위해서는 말과 그림을 정교하게 조합해야 하며 이때 독립적이면서도, 강력한 이미지와 함께 사용할 설득력 있는 서체를 선택해야 한다. 이러한 디자인 요소를 적절하게 배치한 포스터, 책 표지, 소책자 등은 물리적, 감정적 반응을 모두 이끌어낼 수 있다. 결코 가볍게 여길 수 없는 힘이다.

영국의 그래픽 디자이너 어브램 게임스Abram Games의 2차 세계대전 포스터 '당신의 말이 전우들을 죽일지도 모른다'는 이중으로 강력한 메시지를 전달한다. 제목을 두 줄로 나눠 '당신의 말Your Talk'이라는 어구만 따로 분리함으로써 메시지의 대상으로 '당신'을 겨냥하고 있다. 동시에, '말이 죽일지도 모른다Talk May Kill'라는 부분만 흰색으로 처리하여 문구의 경고성을 강조한다. 시각적으로는 군인의 입에서 퍼져 나오는 죽음의 동심원이 그를 악행의 시발점이자 표적으로 보이게 만든다. 제목에 쓰인 것과 똑같은 핏빛의 창이 이 원으로부터 뱀처럼 둥글게 뻗어나가는 모습은 말하는 이가 뱀과도 같은 존재임을 은연중에 암시한다. 결정적인 한 방은 창에 찔려 죽어가는 군인 세 명의 모습으로, 가벼운 입이 불러올 수 있는 심각한 결과를 강조한다. 여기서 세 명은 더 많은 숫자를 암시한다.

게임스는 많은 전쟁 포스터를 디자인하였는데 그중에서도 이 작품은 특정 집단을 대상으로 보내는 가장 강력한 경고성 메시지 중 하나다. 메시지 전달을 위한 모든 요소가 조화를 이룰 때, 보는 사람은 멈춰 서서 주목하고 반응하게 된다.

어브램 게임스, 1942
〈당신의 말이 전우들을 죽일지도 모른다〉

설득

즉각적인 메시지의 전달

──────────── 사람들과 그래픽 기호, 메시지가 상호 작용을 하는 가장 좋은 예로는 보편적으로 사용되는 정지 신호가 있다. 붉은색 바탕과 흰색 글자는 즉각적으로 메시지를 전달하여 상호 작용의 핵심인 행동 반응을 반드시 이끌어낸다.

정지 신호는 정보의 전달로 행동을 유발할 수 있는 여러 가지 방법 중 하나다. 타이포그래피와 비주얼이 모두 강렬한 메시지를 전달하는 예는 많은데, 스위스 출신인 스테프 가이스블러Steff Geissbuhler의 경고성 포스터도 그중 하나다. 정지 신호의 편재성을 활용한 이 작품은 눈에 잘 띄는 고딕체로 표기된 AIDS라는 글자의 바탕에 붉은색과 흰색으로 이루어진 육각형의 상징적인 형태를 차용했다.

멈추거나 계속 가라고 지시하는 모든 시각적 기호가 가이스블러의 작품과 같은 공식을 따라야 하는 것은 아니다. 그러나 이러한 전달 방식은 이미 확실하게 입증된 인지도를 지닌다는 장점이 있다. 이 작품은 일종의 말장난이면서 세계적으로 퍼진 전염병에 대한 명확한 메시지를 담고 있다. 이런 익숙한 형태의 호소가 일으키는 감정의 공명은 보는 사람의 관심을 잡아끈다.

물론 더 중요한 문제는 근절을 주장하는 포스터의 효과다. 명확하게 '에이즈는 그만'이라고 말하는 이 작품은 그래픽 디자인으로서는 매우 수준 높은 완성도를 지닌 작품이며, 디자이너들에게 이미 존재하는 기호를 이용하여 특정한 메시지를 전달하는 방법의 모범이 되는 사례다. 하지만 하나의 이미지가 세계를 구할 수 있으리라는 데 너무 큰 희망을 걸지는 말아야 한다. 이 포스터의 역할은 관심을 불러일으키는 것이다. 희망의 상징이자 투쟁의 깃발이라는 측면에서는 훌륭한 디자인이라고 할 수 있다.

스테프 가이스블러, 1989
〈에이즈는 그만〉

그래픽 논평
풍자적 디자인을 통한 사회 비판

좋은 디자인은 이야기를 담고 있다

역사적으로 활자와 이미지는 논평이나 비판의 수단으로 사회정치적 담론에서 커다란 역할을 수행해왔다. 고객의 의뢰와 디자이너의 생각을 포스터, 플래카드, 게시판, 광고 등 여러 형태로 담은 그래픽 논평은 사람들을 계몽하거나 선동하고 때로는 행동을 부추긴다. 재치와 아이러니를 이용하여 정치적, 사회적 주장을 할 때 디자이너는 사람들의 행동을 변화시키거나, 적어도 생각을 하게 만든다. 또한 활자와 이미지를 통해 긍정적 감정뿐 아니라 부정적인 감정을 유발하여 사람들을 분노하게 만들 수도 있다.

도발은 그래픽 디자인을 통한 논평의 목적인 동시에 결과이기도 하다. 뉴욕의 디자이너 폴 사어Paul Sahre는 평범한 주차 표지판을 사회 비평의 도구로 변화시킴으로써 익숙한 도상을 비틀어 놀랍도록 냉소적인 메시지를 전달할 수 있음을 보여준다. 사어의 이 작품은 뉴욕 시의 헷갈리는 주차 규정을 다룬 뉴욕 타임스 기사의 일러스트레이션으로 디자인된 것이다. 여러 번 차를 견인당한 경험이 있는 사어는 이 일러스트레이션을 디자인하고 발표하는 과정에서 커다란 만족감을 얻었다. 그래픽 디자인을 통한 사회적, 정치적 비판에 디자이너의 개인적인 감정이 이입되면 작품은 더욱 대담해지고, 보는 사람들과 친밀한 공감대를 형성할 수 있다.

시각적 아이디어는 그 효용이 원래 목적을 넘어설 때 더 큰 가치를 지닌다. 사어의 작품에는 혼란스러운 신호 체계에 대한 비판뿐 아니라 도시의 공기 오염에 대한 환경적 우려까지 담겨 있다. 동시에 두 가지 해석이 가능하다는 점에서 이 작품의 영리함이 드러난다. 고객이 원하는 메시지와 디자이너의 개인적 동기 사이에서 균형을 유지하면서, 의뢰받은 주제 이외에 더 많은 것을 이야기하고 있기 때문이다.

폴 사어, 2003
〈상시 호흡 금지〉

내러티브
시각적으로 표현한 스토리텔링

———————— 모든 레이아웃은 이야기를 담고 있다. 그래픽 디자이너는 활자와 이미지 등 시각적 전달 요소들을 조절하여 보는 사람이 하나의 장면, 개념, 생각에서 또 다른 장면, 개념, 생각으로 직간접적으로 이동하게 만들 수 있다. 독자가 마음대로 속도를 내거나 줄일 수 있는 운전사라면, 디자이너는 활자와 이미지의 크기, 비율, 양식이라는 형태로 과속 방지턱과 교통 신호를 만들어 독자를 인도한다.

가장 좋은 예는 책과 잡지 등의 인쇄 매체에서 발견할 수 있다. 여기에서 페이지를 넘기는 행위는 시간과 공간을 이동하는 여정이다. 웹페이지와 앱도 마찬가지로 페이지를 넘기는 행위를 활용하여 내러티브를 만들 수 있는 훨씬 더 큰 플랫폼이다.

레이아웃을 통한 내러티브의 강화는 프랑스의 작가이자 디자이너인 마생Massin의 작품의 핵심이다. 그가 디자인 분야에서 처음 두각을 드러낸 가장 유명한 작품은 1964년, 외젠 이오네스코의 초현실주의적 희곡집 《대머리 여가수》의 디자인이었다. 이 작품에서 마생은 동적인 스토리보드의 원형을 만들어냈다. 방법은 간단했다. 각 인물에게 크기, 굵기, 방향이 다른 고유의 서체를 부여하여, 흑백의 대비가 선명한 인물들의 사진과 함께 각각의 목소리를 타이포그래피로 표현한 것이다.

마생의 작품은 말과 그림을 강력한 방식으로 완벽하게 통합시켜 독자가 글을 따라 읽고 페이지를 넘기면서 이오네스코의 연극을 가상으로 체험할 수 있게 해준다. 이것은 그림을 이용한 내러티브 진행의 독특한 예로 활자와 이미지가 역동적으로 결합되는 모든 종류의 책에 활용할 수 있다. 그 효과는 그래픽 노블을 읽는 것과 비슷하다.

마생, 1964
《대머리 여가수》의 펼침 페이지

The graphic design idea book

마이클 슈와브, 1995
《더 게팅 플레이스》 표지

분위기
완벽한 균형이 만드는 뉘앙스

—————————— 디자이너가 작품의 분위기를 환기시키는 방법에는 여러 가지가 있다. 우선, 색채는 특정한 반응을 이끌어낸다. 노란색, 오렌지색, 녹색은 행복이나 희망을 암시하고 어두운 빨간색, 보라색, 검은색은 좀 더 침울한 느낌을 자아낸다. 서체도 도움이 된다. 가는 산세리프체는 중간 굵기의 세리프체보다 덜 심각해 보인다. 반면 아주 굵은 산세리프체는 노골적으로 불길한 느낌을 준다. 일러스트레이션과 사진도 분위기에 기여한다. 분위기는 뉘앙스를 통해 가장 효과적으로 포착할 수 있다. 뉘앙스는 우리의 인지를 작동시키는 미묘한 시각적 표현들을 가리킨다.

수잔 스트레이트Susan Straight의 《더 게팅 플레이스The Getting Place》는 미국의 인종 폭동, 폭력이 삼대에 걸쳐 한 가문에 미치는 영향을 다루는 소설이다. 마이클 슈와브Michael Schwab가 1995년에 디자인한 이 책의 표지는 여러 가지 방법으로 소설의 분위기를 강렬하게 드러낸다. 배경을 채운 진한 빨간색은 극적인 플롯을 암시하고, 검은색의 인물들은 어두운 과거에 빠져 있는 가족을 상징한다. 셔츠와 얼굴, 안경의 엷은 청회색이 살짝 빛을 드리우면서 앞으로 펼쳐질 이야기에 대한 독자의 기대감을 높인다. 각자 다른 방향을 바라보고 있는 인물들의 자세는 갈등 혹은 의혹을 연상시키며, 모호한 느낌의 레터링이 이러한 분위기를 완성한다. 전체적으로는 무슨 일이 일어날 것 같은 불안한 느낌을 자아낸다. 이 표지는 디지털 혁명 이후에 나왔지만 슈와브는 이미지를 직접 그리고 스캔하여 포토샵을 이용해 좀 더 극적인 효과를 주는 방법을 택했다. 분위기는 우울하지만 불쾌하게 느껴지지는 않는다. 시각 요소들은 슬픔을 암시하면서도 구성 자체는 아름답다. 이 균형을 반드시 맞추어야 한다.

그래픽 디자인과 일러스트레이션을 통해 분위기를 표현하려면 이처럼 다양한 도구를 섬세하게 사용해야 한다. 처음 보는 순간 강렬한 감정을 불러일으키지만 각 요소들은 작품을 분해한 후에 명백하게 드러나도록 하는 것이다.

감정
주제에 몰두하라

_____ 그래픽 디자이너는 상업적인 작품이 아니라 개인적인 작품을 통해 자신의 열정을 표현해야 한다는 인식이 존재해왔다. 금기 사항은 아니었지만 고객이 직접 요구하지 않는 이상 사적인 의견을 넣는 것은 적절치 않은 일이었다. 그럼에도 불구하고 디자이너들은 종종 일러스트레이션과 타이포그래피 디자인에 개인적인 감정을 싣곤 했다. 감정은 스타일이 아니므로 주제에 맞춰 신중하고 현명하게 활용해야 한다. 감정이 중심이 되는 디자인을 하려면 디자이너가 그 주제에 열정을 갖고 있어야 한다.

20세기의 가장 강렬한 감정적 디자인 중 하나는 존 하트필드John Heartfield가 1928년에 독일 공산당을 위해 디자인한 '손에는 다섯 개의 손가락이 있다'라는 제목의 선거 포스터이다. 아마도 노동자의 것인 듯한, 위로 치켜든 지저분한 손의 윤곽이 보이고 손가락은 마치 손이 닿지 않는 곳에 있는 무언가, 아마도 나치당에 대한 승리를 절박하게 잡으려는 것처럼 펼쳐져 있다.

힘을 합치는 평범한 개인들의 모습을 손으로 표현한 것은 대담하면서도 쉽게 이해할 수 있는 이미지다. 대담한 이유는 일반적인 선거 포스터에서 볼 수 있는 형태가 아니었기 때문이고(정치인이 아니라 유권자를 중심에 내세웠다), 쉬운 이미지인 이유는 모든 유권자가 그 의미를 본능적으로 이해할 수 있었기 때문이다. 이 포스터가 거리에 한 장 혹은 두세장씩 나란히 붙어 있으면, 마치 포스터 속의 손이 어수선한 선거 광고들 사이를 뚫고 나와 지나가는 이들의 마음을 움켜쥐려는 것처럼 보였다.

감정적인 작품을 작정하고 만들려 하면 실패하기 마련이다. 발산되는 감정은 계획된 것이 아니라 디자이너가 메시지와 아이디어에 몰두한 결과여야 한다.

존 하트필드, 1928
〈손에는 다섯 개의 손가락이 있다〉

THE REAL EMPIRES OF EVIL

BURGER KINGDOM

DEBTMARK

IRONY COAST

CAN-ADA

U.S.S.U.V

NOSMOKIA

SPILLED MARTINIQUE

LOBBYNON

EXECUTIVE SALARIA

ECONOMIA

SCAN-DINAVIA

N.R.ASIA

UNITED STATES OF FLORIDA

DENTALIBAN

COCACOLUMBIA

NOWAY

FINLAND

UNITED STATES OF AMNESIA

WORKING OVERTIMOR

"KUWAITER!"

HUNGERY

LA-LA-LAND

SUDANDRUFF

CONFED. OF RUSSIAN NOVELS

크리스토프 니만, 2004
〈진정한 악의 제국〉

위트와 유머
지나치지 않을 것

<hr>

　그래픽 디자인에서 유머는 보는 사람의 관심을 끌고 유인하는 역할을 한다. 하지만 유머는 너무 지나치지 않아야 그 목적을 달성할 수 있다. 지금까지 디자인과 유머에 관한 많은 책이 나왔는데, 이는 유머가 보는 사람의 다양한 인지적, 물리적 감각을 사로잡을 수 있다는 사실이 증명되었기 때문이다. 따라서 디자이너는 본능적인 유머든 생각이 필요한 유머든 잘 활용한다면 메시지와 정보를 전달하고, 보는 이의 마음을 움직일 수 있다.

　유머는 미끼가 될 수도 있지만, 재미를 위한 약간의 양념일 때 가장 큰 효과를 발휘한다. 지루해질 수도 있는 작업에서 '쓴 약을 삼키도록 도와주는 한 스푼의 설탕' 역할을 할 수도 있다. 그게 그렇게 나쁜 것일까? 유머를 언제, 어떻게 사용해야 하는지에 관한 공식 같은 건 존재하지 않는다. 따라서 디자이너가 적절하다고 생각한다면 어떤 프로젝트에든 사용할 수 있다.(물론 모든 디자인에 유머가 어울리는 것은 아니다) 디자인에 유머를 사용하는 것은 규칙이 아니라 기술이다.

　재치를 타고난 디자이너들이 있다. 베를린에서 활동하는 크리스토프 니만Christoph Niemann도 그중 하나다. 그의 2004년 작품인 〈진정한 악의 제국〉은 가상 국가의 국기들을 나열하며 유쾌하고 풍자적인 메시지를 시사한다. 잡지 〈노존Nozone〉의 의뢰를 받아 독립적으로 디자인되었기 때문에 남의 시선을 의식하지 않는 거침없는 유머 속에 디자이너의 개인적인 관점이 드러난다. '노웨이Noway'라는 나라에는 막다른 길을 나타내는 일장기 모양의 표지판을, '캔-아다Can-ada'는 캐나다의 상징인 단풍잎 무늬 대신 캔 모양을 그려 넣은 깃발을 매치하는 식의 재치로 작품을 한 번 더 살펴보게 만든다. 기하학적이고 추상적인 직사각형들의 다채로운 그리드는 눈과 뇌를 즐겁게 한다. 너무 많은 고민은 시각적 농담을 망칠 수 있다. 그러나 수정 과정은 필수다. 유머를 의도할 때는 그것이 정말 재미있는지 확인해야 한다. 한 시간쯤 밀어두었다가 새로운 시각으로 다시 한 번 살펴보라.

용어 사전

가독성 Readibility
얼마나 쉽게 읽을 수 있는지를 나타내는 정도를 뜻한다. 판독성과 비슷한 개념이지만 무언가를 완전히 판독하지 않더라도 읽을 수는 있다.

간지 Slipsheet
인쇄물에서 앞뒤 페이지를 분리할 용도로 넣는 제본되지 않은 종이

고딕체 Gothic type
선의 굵기가 일정하며, 세리프가 없는 서체인 산세리프 서체의 다른 이름이다.

곡선적 Curvilinear
구불구불한 선들의 교차와 뒤엉킴으로 만들어낸 디자인으로, 아르 누보 양식의 흐르는 듯한 형태를 가리키는 말

구성주의 Constructivist
1917년 혁명기 러시아에서 시작된 미술 디자인 운동 혹은 양식. '예술을 위한 예술'이라는 개념을 거부하고 사회적 목적에 기여하는 예술을 지지했다. 양식적으로는 비대칭적 활자 구성과 굵은 띠, 장식의 배제와 제한된 컬러가 특징이다.

기억 요소 Mnemonic
폴 랜드가 설명한 대로 IBM 로고의 수평선들처럼 평범한 디자인을 기억에 남게 만드는 요소를 뜻한다.

다이 컷 Die cuts
금형(die)을 사용해 종이에서 형태, 선, 또는 글자를 오려내는 인쇄 기술

로코코 Rococo
18세기의 예술 운동. 과도한 장식이 특징이다.

모더니즘 Modernism
20세기 초중반, 기존의 관습을 급진적으로 전복시키기 위해 일어났으며 현재까지도 영향력을 발휘하고 있는 예술, 디자인 운동을 뜻한다. 바우하우스, 구성주의, 미래주의 모두 이 개념 아래 묶인다.

미래주의 Futurist
1909년, 이탈리아에서 시작된 급진적 미술 디자인 운동. 'Parole in libertà(자유 언어)'라고 불린 미래주의 타이포그래피는 문자 구성으로 소음과 말투를 표현하는 것이 특징이다.

바로크 Baroque
화려한 세부 장식이 특징인 17, 18세기 유럽의 미술 디자인 양식

바우하우스 Bauhaus
독일의 국립 디자인 학교(1919~33). 현대적 디자인과 타이포그래피의 산실로 유명하다. 1933년 나치에 의해 폐쇄되었다.

블랙레터 Blackletter
중세 필경사들이 사용하던 서체로 구텐베르크가 만든 금속 활자의 기초가 되었다. 한때 독일의 표준 서체로 사용되었다.

산세리프 Sans serif
글자 아래쪽에 세리프가 없는 서체

세리프 Serifs
글자 아래쪽 끝부분에 다양한 크기와 굵기의 돌출선이 있는 서체. 고대 로마에서 돌에 글을 새길 때 글자 끝의 획을 올리던 것에서 유래되었다.

스위스 양식 Swiss Style
1950년대에 시작된 디자인 운동으로 판독성, 기능성, 제한받지 않는 가독성을 목표로 활자, 컬러, 사진, 장식을 엄격하게 제한하였다.

슬립케이스 Slipcase
책의 제작을 할 때, 책을 넣을 수 있게 만드는 덮개 또는 상자

아르 누보 Art nouveau
19세기에서 20세기로 넘어가는 시기에 크게 유행한 미술 디자인 운동, 양식. 자연주의적 장식과 덩굴 무늬의 과도한 사용으로 유명하다.

아르 데코 Art deco
1920년대 유럽에서 시작되어 산업화된 세계 곳곳으로 퍼져나간 '현대적'인 국제 미술 디자인 운동

아방가르드 Avant-garde
기존의 관행에 도전하는 진보적인 운동. 미술과 디자인, 영화 등 다양한 분야에 해당된다.

엠보싱 embossing
형태, 선 또는 글자의 자국을 종이 표면에 움푹 들어가도록 남기는 인쇄 기술

유겐트스틸 Jugendstil
아르 누보의 독일 명칭. 디자이너, 타이포그래퍼, 만화가 등 다양한 예술가들이 독일식 아르 누보를 실천했다.

이모지 Emoji
유니코드 체계를 이용해 만든 그림 문자로, 일본어로 '그림'을 뜻하는 글자 '에'와 '문자'를 뜻하는 '모지'의 합성어다. 이모티콘은 텍스트의 조합으로 감정을 표현하지만, 이모지는 그림으로 표현한다.

이모티콘 Emoticons
'감정'을 의미하는 'emotion'과 '유사기호'를 의미하는 'icon'을 합쳐서 만든 말로, 문자와 기호를 이용하여 감정을 표시하는 아이콘을 말한다. 이모지와 비슷하지만 더 단순하고, 표현하는 감정과 시각적 스타일의 범위가 좁다.

자흐플라카트 Sachplakat
'사물 포스터'라는 뜻의 독일어. 상품의 이름과 상품 자체의 양식화된 묘사만을 사용하여 만드는, 단순하지만 효과적인 광고 포스터를 가리킨다.

중심축 구성 Central axis composition
글줄을 왼쪽이나 오른쪽으로 정렬하지 않고 페이지 중앙에 배치하는 고전적인 페이지 구성 방식

큐비즘 Cubist
대상을 분석, 분해하여 추상적 형태로 재조합하는 혁명적인 재현 방식으로 파블로 피카소와 조르주 브라크가 창시하였다. 그래픽 디자이너들은 이것을 현대성을 표현하기 위한 양식으로 차용하였다.

파이카 Pica
인쇄업자와 디자이너들이 사용하는 활자 크기와 선 길이의 단위로 1파이카는 12포인트에 해당한다.

판독성 Legibility
활자와 이미지를 시각적으로 얼마나 쉽게 인식할 수 있는지를 나타내는 정도. 글자나 기호의 외양적인 형태를 잘 알아보고 이해하기 쉬운 것을 뜻한다.

팝업 Pop-ups
페이지를 펼쳤을 때 입체적이 되도록 만드는 특수 효과 인쇄. 복잡한 방법이지만 드라마틱한 효과가 있으므로 흔히 쓰인다.

포토그램 Photogram
카메라 없이 물체를 감광성 물질 표면 위에 직접 올려놓아 만드는 사진 이미지. 만 레이Man Ray가 대중화시킨 방법으로 모더니즘 디자인에서 자주 사용된다.

CMYK
풀 컬러 인쇄에 사용되는 원색. 파랑(Cyan), 빨강(Magenta), 노랑(Yellow), 검정(Black)의 4가지를 가리킨다.

함께 읽으면 좋은 책

디자인 GENERAL DESIGN

Albrecht, Donald, Ellen Lupton and Steven Holt. *Design Culture Now: National Design Triennial* (New York: Princeton Architectural Press, 2000).

Anderson, Gail. *Outside the Box: Hand-Drawn Packaging from Around the World* (New York: Princeton Architectural Press, 2015).

Bass, Jennifer and Pat Kirkham. *Saul Bass: A Life in Film and Design* (London: Laurence King Publishing, 2011).

Bierut, Michael, William Drenttel, Steven Heller and D.K. Holland, eds. *Looking Closer: Critical Writings on Graphic Design* (New York: Allworth, 1994).

Blackwell, Lewis, ed. *The End of Print: The Graphic Design of David Carson* (San Francisco: Chronicle Books, 1996).

Bringhurst, Robert. *The Elements of Typographic Style* (Vancouver: Hartley & Marks, 2004).

Elam, Kimberly. *Grid Systems: Principles of Organizing Type* (New York: Princeton Architectural Press, 2004).

Erler, J., ed. *Hello, I am Erik: Erik Spiekerman, Typographer, Designer, Entrepreneur* (Berlin: Gestalten, 2014).

Helfland, Jessica. *Screen: Essays on Graphic Design, New Media, and Visual Culture* (New York: Princeton Architectural Press, 2004).

Heller, Steven and Gail Anderson. *Typographic Universe: Letterforms Found in Nature, the Built World and Human Imagination* (London/New York: Thames & Hudson, 2014).

Heller, Steven and Véronique Vienne. *100 Ideas That Changed Graphic Design* (London: Laurence King Publishing, 2012).

Heller, Steven and Seymour Chwast. *Graphic Style: From Victorian to Digital* (New York: Harry N. Abrams, 2001).

Heller, Steven. *Graphic Style Lab* (Boston: Rockport Press, 2015).

Heller, Steven. *Paul Rand* (London: Phaidon Press, 1999).

Heller, Steven and Véronique Vienne. *Becoming a Graphic and Digital Designer* (New York: Wiley & Sons, 2015).

Heller, Steven and Louise Fili. *Stylepedia: A Guide to Graphic Design Mannerisms, Quirks, and Conceits* (San Francisco: Chronicle Books, 2006).

Heller, Steven and Louise Fili. *Typology: Type Design from the Victorian Era to the Digital Age* (San Francisco: Chronicle Books, 1999).

Heller, Steven and Mirko Ilić. *The Anatomy of Design: Uncovering the Influences and Inspirations in Modern Graphic Design* (Rockport, MA: Rockport, 2007).

Heller, Steven. *The Education of a Typographer* (New York: Allworth, 2004).

Heller, Steven. *Handwritten: Expressive Lettering in the Digital Age* (New York/London: Thames & Hudson, 2004).

Heller, Steven. *Design Literacy: Understanding Graphic Design* (New York: Allworth, 2014).

Hollis, Richard. *Graphic Design: A Concise History* (*World of Art* series), 2nd edn (New York/London: Thames & Hudson, 2001).

Lipton, Ronnie. *The Practical Guide to Information Design* (New York: John Wiley & Sons, Inc., 2007).

Lupton, Ellen. *How Posters Work* (New York: Cooper Hewitt, Smithsonian Design Museum, 2015).

Lupton, Ellen. *Thinking with Type: A Critical Guide for Designers, Writers, Editors and Students* (New York: Princeton Architectural Press, 2004).

McAlhone, Beryl et al. *A Smile in the Mind: Witty Thinking in Graphic Design* (London: Phaidon Press, 1998).

Maeda, John. *Maeda @ Media* (London/New York: Thames & Hudson, 2000).

Meggs, Philip B. and Alston Purvis. *A History of Graphic Design*, 4th edn (New York: John Wiley & Sons, 2006).

Munari, Bruno. *Design as Art* (New York: Penguin, 2008).

Poynor, Rick. *No More Rules: Graphic Design and Postmodernism* (New Haven, CT: Yale University Press, 2003).

Rand, Paul. *Thoughts on Design* (San Francisco: Chronicle Books, repr. 2014).

Sagmeister, Stefan and Peter Hall. *Made You Look* (New York: Booth-Clibborn, 2001).

Samara, Timothy. *Making and Breaking the Grid: A Graphic Design Layout Workshop* (Rockport, MA: Rockport, 2005).

Shaughnessy, Adrian. *How To Be a Graphic Designer Without Losing Your Soul* (New York: Princeton Architectural Press, 2005).

Sinclair, Mark. *TM: The Untold Stories Behind 29 Classic Logos* (London: Laurence King Publishing, 2014).

Thorgerson, Storm and Aubrey Powell. *100 Best Album Covers* (London/New York/
Sydney: Dorling Kindersley, 1999).

Twemlow, Alice. *What is Graphic Design For?* (London: RotoVision, 2006).

디지털 디자인 DIGITAL DESIGN

Ellison, Andy. *The Complete Guide to Digital Type: Creative Use of Typography in the Digital Arts* (London: Collins, 2004).

Goux, Melanie and James Houff. *On Screen In Time: Transitions in Motion Graphic Design for Film, Television and New Media* (London: RotoVision, 2003).

Greene, David. *Motion Graphics (How Did They Do That?)* (Rockport, MA: Rockport, 2003).

Maeda, John. *Creative Code: Aesthetics and Computation* (London/New York: Thames & Hudson, 2004).

Moggridge, Bill. *Designing Interactions* (Cambridge, MA: M.I.T. Press, 2007).

Salen, Katie and Eric Zimmerman. *Rules of Play: Game Design Fundamentals* (Cambridge, MA: M.I.T. Press, 2003).

Solana, Gemma and Antonio Boneu. *The Art of the Title Sequence: Film Graphics in Motion* (London: Collins, 2007).

Wands, Bruce. *Art of the Digital Age* (London/New York: Thames & Hudson, 2007).

Woolman, Matt. *Motion Design: Moving Graphics for Television, Music Video, Cinema, and Digital Interfaces* (London: RotoVision, 2004).

찾아보기

감사의 말

이 책에 소개된 과거와 현재의 디자이너들에게 존경과 감사의 뜻을 표합니다. 모두 각자의 분야에서 본보기가 되었으며, 그들의 작품들은 훌륭한 그래픽 디자인의 사례가 되었습니다.

우리가 이 책을 쓸 수 있도록 제안해주고 구상 단계를 이끌어준 편집자 소피 드라이스데일, 최종 단계에서 편집을 지휘해준 조 라이트푸트와 펠리시티 몬더, 사진 조사를 담당한 피터 켄트, 디자인 콘셉트와 레이아웃을 맡아준 히어 디자인과 알렉스 코코, 게르트 아른츠와 관련하여 도움을 준 크리스토퍼 버크에게도 감사합니다. 스쿨오브비주얼아츠SVA MFA 프로그램의 리타 탈라리코, 그리고 앤더슨 뉴턴 디자인의 조 뉴턴과 벳시 메이 춘 린 등 여러 동료들의 도움도 컸습니다.

마지막으로 이 책을 쓰는 내내 우리를 지지해준 가족들, 루이스 필리, 닉 헬러, 게리 앤더슨 아란고, 마이크 앤더슨에게 언제나처럼 깊은 감사를 드립니다.

PICTURE CREDITS

11 Staatliche Museen zu Berlin. Photo: Jörg P. Anders © 2015. Photo Scala, Florence/bpk, Bildagentur für Kunst, Kultur und Geschichte, Berlin/© The Josef and Anni Albers Foundation/VG Bild-Kunst, Bonn and DACS, London 2015. **12** Photograph courtesy of Museum für Gestaltung, Zurich, poster collection. **15** David Drummond. **16** Photograph courtesy of Museum für Gestaltung, Zurich, poster collection. **19** Image courtesy Pentagram. **20** Photograph courtesy of Museum für Gestaltung, Zurich, poster collection. **23** Image courtesy the Xanti Schawinsky Estate. **24** Heritage Image Partnership Ltd/Alamy Stock Photo/© DACS 2015. **26** Digital image, The Museum of Modern Art, New York/Scala, Florence. **28** Image © Stankowski-Stiftung GmbH. **31** Courtesy Brody Associates. © The Coca-Cola Company. **35** Images courtesy Jessica Hische. Client: Penguin Books; Art Direction: Paul Buckley; Associate Publisher & Editorial Director: Elda Rotor. **36** Louise Fili. **39** Private collection. **40** Image courtesy Jonathan Barnbrook. **43** Image courtesy Sawdust. **44** From *Ladislav Sutnar: Visual Design in Action* (1961). Reproduced with permission of the Ladislav Sutnar family. **47** Image courtesy Pentagram. **48** The Herb Lubalin Study Center of Design and Typography/The Cooper Union. **51** By kind permission of the estate of Shigeo Fukuda. **53** Courtesy of the Alan Fletcher Archive. **54** Design: David Gray; photo: Junko Kimura; cover courtesy: Here! Media. **59** Designed by Fons Hickmann, Berlin. **60** Photograph courtesy of Museum für Gestaltung, Zurich, poster collection. **63** Rochester Institute of Technology, Library. **64** Design: Rex Bonomelli. **67** The Paul Rand Revocable Trust. **68** Courtesy Sagmeister & Walsh. **71** © DACS 2015. **72** Estate of Saul Bass. All Rights Reserved. **74** Image courtesy Control Group. **79** From *ZLOM* by Konstantin Biebl (1928), designed by Karel Teige. **81** Courtesy Peter Bankov. **83** Seymour Chwast/Pushpin Group, Inc. **84** Courtesy Marian Bantjes. **87** Private collection, London. **88** (top) Image courtesy Shepard Fairey; (bottom) Image courtesy John Van Hamersveld/Coolhous Studio. **91** Courtesy Copper Greene. **92** The Estate of Tibor Kalman. **95** Design by Art Chantry. **99** Gift of Clarissa Alcock Bronfman. Acc. No.: 998.2010. © 2015. Digital image, The Museum of Modern Art, New York/Scala, Florence. **100** Otto and Marie Neurath Isotype Collection, University of Reading/© DACS 2015. **103** © HfG-Archiv, Ulmer Museum, Ulm & by permission of Florian Aicher. **104** © Estate of Abram Games. **107** Designed by Steff Geissbuhler. **108** Art direction and design: Paul Sahre; design: Tamara Shopsin. **111** Massin. **112** *The Gettin Place* by Susan Straight, published by Hyperion, 1995. Designer: Michael Schwab; Illustrator: Michael Schwab; Art Director: Victor Weaver; illustration/design © Michael Schwab Studio. **115** The Heartfield Community of Heirs/VG Bild-Kunst, Bonn and DACS London 2015. **116** Courtesy Christoph Niemann. Work commissioned by *Nozone* magazine, editor Nicholas Blechman.

아이디어가 고갈된 디자이너를 위한 책
: 그래픽 디자인 편

초판 1쇄 발행 | 2019년 7월 2일
초판 6쇄 발행 | 2023년 2월 13일

지은이 | 스티븐 헬러, 게일 앤더슨
옮긴이 | 홍주연

발행인 | 김기중
주간 | 신선영
편집 | 백수연, 민성원
마케팅 | 김신정, 김보미
경영지원 | 홍운선
펴낸곳 | 도서출판 더숲
주소 | 서울시 마포구 동교로 43-1 (04018)
전화 | 02-3141-8301
팩스 | 02-3141-8303
이메일 | info@theforestbook.co.kr
페이스북 · 인스타그램 | @theforestbook
출판신고 | 2009년 3월 30일 제2009-000062호

ISBN | 979-11-86900-90-1 03600

이 도서의 국립중앙도서관 출판예정도서목록(CIP)은 서지정보유통지원시스템 홈페이지(http://seoji.nl.go.kr)와
국가자료공동목록시스템(http://www.nl.go.kr/kolisnet)에서 이용하실 수 있습니다.
(CIP제어번호: CIP2019023349)